大展好書　好書大展
品嘗好書　冠群可期

大展好書　好書大展
品嘗好書・冠群可期

武術特輯
116

三十九式太極拳
勁意直指

張耀忠　著

大展出版社有限公司

作者和恩師王培生先生合影

作者與國際空手道
聯盟主席師範鈴木
辰夫先生切磋技藝

作者指導弟練拳

作者的太極拳推手功夫

右掌前掤

左肩打靠

進步頂肘

向右下按

序 言

　　我初學太極拳，是在 1959 年。那時我在北京軍區裝甲兵司令部任職。記得當年春天的一個早操時間，作訓參謀把大家集合起來，宣讀了一份由中國人民解放軍總參謀部下達的文件，其主要內容是，要求年齡在 35 歲以上的軍官，都要打太極拳。

　　其理由是，人到了 35 歲這個年齡，如果再去踢足球、打籃球、排球或搞田徑運動的跑、跳、投等激烈運動，身體條件已經不適合了。唯有打太極拳才有益健康。經他這麼一動員，大家欣然認同。作為軍人，以執行命令為天職，令行禁止，說幹就幹，讀完文件，當場就教拳。當時教的是楊式太極拳 108 式。

　　原來，作訓參謀是預先被委派到「太極拳師資集訓班」學習，畢業後回來教我們的。我當年 34 歲，也就超前參加了。從此便與太級拳結下了不解之緣。

　　20 世紀 60 年代初，正值三年困難時期，我在坦克獨立第八團任職。一天夜裏，徒步外出野營拉練，進行作戰演習，次日早晨返回時，因疲勞過度，暈倒在營門外邊，失去知覺。後經組織上安排，讓我到北戴河北京軍區療養院休養。

　　凡到該院休養的學員，每天早晨都必須參加太極拳練習，因爲該院將太極拳列爲體育療法項目，這正合我的意願，於是我在休養期間，又學了一些新的套路。從北戴河回到北京，先後在天安門廣場、東單公園、龍潭湖公園等地學了一些套路，包括楊式快拳、陳式頭趟、吳式83式等。

　　從1959年到1979年這20年間，我所學過的太極拳套路，有老的、新的、長的、短的、慢的、快的、單人練的、雙人對練的，算起來可眞不少，但統統都是些空架子，皮毛的東西。跟人家一搭手，手上沒有東西，腳底沒有根，其原因就是沒有學到眞東西。

　　20世紀80年代初的一個早晨，我在後海北沿宋慶齡故居前，遇見幾位老者在晨練，我一見他們的神態氣勢，便知他們功夫非凡，我便上前請他們教我。但因素不相識而未允，次日早晨我又去求教，其中一位較年輕的指點我說：「你到南邊找王培生去學吧，他的耳朵都能打人。」我一聽興奮異常，心想，這眞如仙人指路，他告訴我地址後，我蹬上自行車直奔王先生家去了。

　　當見到先生後，我說明我愛好太極拳，並請老師教我練習，先生同意了，開始時先生教我練太極拳的基本八法，即掤、捋、擠、按、採、挒、肘、靠的練法和心法。後正式拜先生爲師，跟先生一學就是20年，其間，我深深感受到「苦練三年，不如明師一點」的這句名言。太極拳是口授之學，若無明師傳授，無論你學多少套路，練多長時間，總歸是空的。因爲太極

拳是練反常的，太極拳的思維方法跟平常人的想法絕然不同。

　　舉個最簡單的例子來說吧，年輕人喜歡掰手腕，在掰的時候總是在與人相握的手上較勁。而太極拳恰恰相反，即與人相握之手，既不用力，也不放意念，幾近把它忘掉，而是意想空著的手在與無形的手掰腕子，另一手便產生了使對手掰不動的勁力。這叫做「物極必反」。也就是老子所言，「反者道之動，弱者道之用，無爲而無所不爲」。

　　這種逆向思維方法，才是習者應該學的眞東西。此種反向思維方法，我將在後面結合分解動作加以明指，請習者體認。

　　我的師爺楊禹廷先生仙逝後，北京市吳式太極拳研究會開會宣佈，王培生先生爲北京吳式太極拳掌門人。會上老前輩曹幼甫先生感慨地說：「太極拳是一代不如一代。」然後，他拍著王培生先生的手背說：「就是培生還行。」如今我的恩師王培生先生也已駕鶴西去。我也已到耄耋之年。

　　我師在贈我《太極拳推手精要》一書中的題詞爲「鴛鴦繡出從君看，可把金針渡他人」。現在，我把老師傳授的和我個人總結的東西趕緊整理成書，公諸於世，以供同道繼續研習和推廣。

　　將前人留下的寶貴遺產發揚光大，這就是我編寫此書的初衷。本書主要內容是太極拳三十九式。此套路原爲三十七式，但最後一式將「抱虎歸山」「十字手」「收勢」合爲一式，在概念上有擁堵之感。故還

原其各自獨立的式名，分層詳解，以利習者。

　　本書的主要特點是：首次公開將前人不肯輕易透露的太極勁產生的秘密，結合每個具體的動作一一告知習者，使之功夫上身，立竿見影，徹底擺脫走空架子的誤區，儘早步入眞正太極拳的奇功妙境。一書在手，可無師自通，從中獲取健體、技擊雙豐收。

　　此書在編寫過程中，得到了趙維國、張貴華、厲勇、周懷恩等各位在攝像、文字列印等多方面的大力幫助，在此一併致謝。太極拳的理法深奧無窮，限於筆者水準，不當之處在所難免，誠望讀者指正。

　　　　　　　　　　　　　　著　者
　　　　　　　　乙酉初夏於北京天龍齋

目　錄

一、人體六球在太極拳中的應用

太極拳運動，在初學階段，只是手腳的抱分、開合與進、退、摟、推、托、挑、穿等動作；進入提高階段，則應學習意想人體四肢之經絡、穴道的左右、上下、交叉開合；到了深造階段，則應學會運用人體六球的開合來催動肢體運動。

如果不懂得運用人體六球，那就是「進步較慢」，嚴格講，則是功夫難於達到上乘。

所謂六球，即兩個眼球、兩個腰子（腎臟）和兩個睪丸（女子為兩乳頭）。眼球為上球，腰子為中球（女子兩乳居中），睪丸為下球。

1. 人體六球與四肢的關係（圖1）

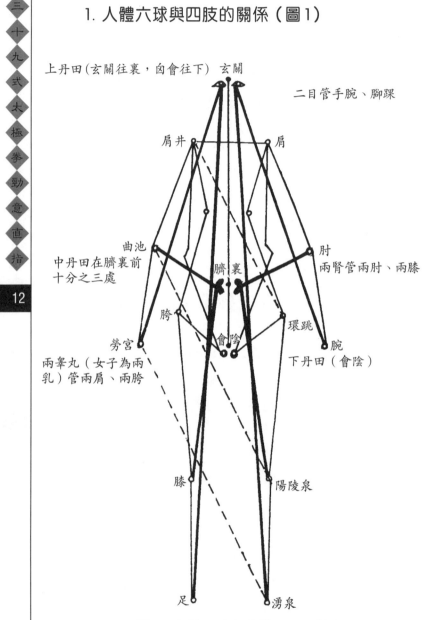

上丹田(玄關往裏，囟會往下) 玄關

二目管手腕、腳踝

肩井　　　　　肩

曲池

中丹田在臍裏前
十分之三處

臍裏

肘
兩腎管兩肘、兩膝

胯　　　　　　環跳

勞宮　　　會陰

兩睪丸（女子為兩
乳）管兩肩、兩胯

下丹田（會陰）

腕

膝　　　　陽陵泉

足　　　　湧泉

圖1　人體六球與四肢關節關係圖

2. 六球運用法舉例

（1）動腿想睪丸

例如，踢腿時，意想同側睪丸飛揚，則踢腿輕快，且高，心花怒放，連續踢擊而不累；提膝時（如做金雞獨立式），想同側睪丸向上抽提，如此，則連支撐腳亦有離地起飛升空之感。即所謂「獨立如日升」是也。

因睪丸通陰蹻、陽蹻二脈，管人體升降；屈膝下蹲時，想睪丸收縮（龜縮），起立時，想兩睪丸橫開，如此，感覺肩井穴與環跳穴飽滿、來勁，於是就立起來了；進步或退步時，想實腿側睪丸抽提，則另腿會自動進退，當人坐在靠背椅子上，欲要站立起來時，兩眼球必須向前移至與睪丸上下成垂直，提一下睪丸，然後往前一看，才能站立起來，否則，任何人都站不起來。

（2）動臂想腰子

出手時，意想手是長在同側腰子上的。諺云：「手從腰出，勁大如牛」是也。出手後，腰子要跟著手向前進。「腰在手後跟，勁大如雷霆」是也。若是手腳併用，意在實側腰子即可。

（3）身體俯仰屈伸、左旋右轉用眼球

眼神視線俯視，則身向前俯，仰視則身向後仰，左顧則身向左旋，右盼則身向右轉，平視或凝視一點，則立身中正，平衡穩定，即如軍人佇列口令：「立正！向前看」然。身為主體，眼為先鋒。諺云「身為主，眼為先，眼神一走周身轉」是也。

手與眼神的配合：眼往哪兒看，手往哪兒伸，手追眼

神，準是對的。

　　腳與眼神的配合：眼往哪兒看，腳往哪兒踢，看準了再踢，不盲動，不妄動。

　　人體之六球，與八卦之坤卦（☷）相對應。即下爻為兩睪丸；中爻為兩腎臟；上爻為兩眼球。坤卦在八卦中的地位為老母，屬老陰，性至柔。也就是最為靈活，且活動無常。六球活動，影響四肢百骸。歌曰：「坤屬老陰體內長，六球體內動無常，扭轉乾坤四球掌，上有兩球佐朝綱。」

　　睪丸為藏精之所，是謂「精」；腎臟為藏氣之所（腎氣），是謂「氣」；眼球為藏神之所，是謂「神」。三者合而謂之「精、氣、神」。

　　人在母體中時，頭朝下，其精在上，降生後直立，則精處於下方。天有三寶：日、月、星；地有三寶：水、火、風；人有三室：精、氣、神。人的精、氣、神飽滿，則身體健壯，精、氣、神耗盡，則死亡。人能自覺地、有意識地運用六球打拳練功，實際就是鍛鍊精、氣、神，使之常新、常旺。學會運用六球，則長功夫，進步快，健身效果也好。練精則化氣，練氣則化神，練神則還虛；恰如丹道功夫相近。順乎自然，身心健康。

　　女子生理結構特殊，兩乳居中，其效用如何，需自己找感覺。因未深入研究，恕不敢妄言。

二、太極拳氣勢中心圈示意圖

如圖2，當手臂舒伸時，則意在手腳（上、下）相呼應（即用手腳圈），當屈肘時，則意念轉移到肘膝相呼應（即用肘膝圈，比之手腳圈縮小了一圈，此時若再用手則徒勞無益）；當兩臂下垂或兩臂被控制，則意在肩胯相呼應（即用肩胯圈），肩被控制則動胯，胯部被控制則動肩，四肢被控制則動腰脊。

總之，氣勢中心圈有伸縮性，可大可小，隨機應變，根據當時的動作變化狀況，運用意念靈活操控，以提高體用效果，避免無為的消耗。

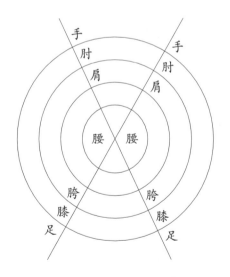

圖2　太極拳氣勢中心圈示意圖

預 備 勢

歌訣：

> 預備之勢為開頭，
> 全身內外鬆肌肉。
> 四肢脊柱骨節開，
> 毛孔擴大把氣透。
> 兩腳併齊陰陵貼，
> 尾骨鼻尖來對接。
> 二目平視往遠看，
> 全身舒適心愉悅。
> 預備姿勢無動作，
> 三才樁功不可沒。
> 意守中極心不動，
> 心靜能禦外來敵。

預備勢的命名釋義：

　　預備，預備，預先準備。凡是運動將要開始之前，都必須有所準備。常言道：「不打無準備之仗。」「練拳無準備，也是冒失鬼」。準備操練，準備戰鬥，皆為預先準備的態勢。如今練太極拳的人們雖然多了，但對於預備勢和收勢的內功心法多數不得而知，實屬一大憾事。

　　預備勢雖無外形動作，但內功心法尤為重要，它是形靜意動，外靜內動，靜中有動的功法。預備勢不在拳式之數，故取此名。

預備勢應視當時所處情況的不同，可採取三種行功方法：

其一，在上場參賽或上臺表演時，皆因受時間的限制，故應採取簡捷的方式。

要乾脆利索，不可拖泥帶水。其法是，兩腳並齊（表示守規距、有禮貌），意想陰陵泉相貼（實際貼不上），尾骨端回摳鼻尖（從身前摳，實際也摳不著，是用意念摳），二目向前平視。（圖1）

圖1

按此法行功，身上會立馬產生一種異常的舒服感，此種感覺，只可意會，不可言傳，有筆墨難於形容之妙，對身體健康有極大的益處。在平時，亦可照此心法站樁，盡享其中愉悅，其樂無窮。大有留戀忘返之趣，不太情願收功。若是參賽或表演，找到感覺就得，不可延時。

其二，是細緻修為之法。

行功方法是面向南站立，求取人與自然陰陽和諧，人天合一方位。人的前胸為陰，自然界的南方屬陽。人的後背屬陽，自然界的北方為陰。這樣，人身的前後，都與自然界的陰陽相合。兩腳間距離約10公分。頭容正直，二目平視，兩臂鬆垂於體側。然後行功分三層意思：

第一層是要使全身肌肉放鬆。凡是用不著的肌肉都讓它休息。肌肉放鬆筋自長。放長肌肉是為實戰的需要。當與對方交手時，只要你的肌肉比對方放長1公分，即可取

勝。

第二層是骨節拉開。就是要使四肢和脊柱骨節間對拔拉長。其程式是，先想兩手食指梢節和第二節上下對拉，當兩節之間的骨縫拉開以後，其間便會產生一種蠕動感，這叫做「骨節通靈」。然後依次拉第二、三節，食指根節、腕關節（意想大陵、陽池二穴即開），肘關節（意想少海，曲池穴），肩關節（意想極泉、肩井穴）。上肢關節拉開了，意念轉移至兩腳大趾。先想大腳趾後大墩、隱白穴，後想第一、二趾骨底間凹陷處之太衝穴，腳大趾關節即開。繼想腳踝關節，即足背與小腿交界處橫紋正中之解溪穴。拉膝關節時是意想膕窩正中之委中穴。拉胯關節時意想腹股溝正中點（氣衝與衝門之間）和環跳穴。然後，意念轉移到尾骶骨，從尾椎的裏側由下往上一節一節地觀想。人的尾椎有長有短，三至五節不等，憑著各人感覺往上移行。腰椎五節、胸椎十二節、意到大椎為止。餘下的頸椎七節，只要二目向前平遠視則全會拉開。頸椎不可節節對拉，因為那樣會出毛病的。

教拳者應該是「不求有功，但求無過」。太極拳本是有百利而無一害的武術健身項目，必須保健、保險、不出偏差。全身骨節拉開後，骨節間好像有一隻睜開的眼睛的感覺。骨節拉開則轉動靈活。

第三層意思是毛孔擴大。即意想全身體表的毛孔都張開。人身毛孔，猶如天上的繁星，都在閃閃發光。進入此意境則內外氣相通。人與宇宙相融和，有飄飄然之感。皮膚神經對外界資訊感覺的靈敏度有顯著提高，即所謂能聽勁、能懂勁，提高了快速反應能力。

三層意思行功完畢，意念轉移到腰腹部，先想命門、後想肚臍，反覆三次。這是一種胎息法，也就是太極呼吸法，意想命門是吸氣（督脈升），意想肚臍是呼氣（任脈降）反覆三次後就不再管它了，以後的呼吸就順其自然了。這好比給機械表上發條，上滿之後就讓它自動走開。（圖略）

其三，是中定樁法。

兩腳平行自然站立，意想自身好比是從肚臍的水平線上攔腰砍伐掉的一棵大樹，上身沒有了，不存在了，全空了。所剩下的只有肚臍以下的部分，且胯以下都被埋在地下。你只要觀想這裸露於地表的水平面，即肚臍一線。這中定樁的潛在功能就有了。只要靜觀此一，則他人撼你不動。中定樁功是太極拳的基礎功夫。沒有中定則沒有一切，得此一則萬事畢，以一念代萬念，以不變應萬變。此法用於推手時，是以守為攻之法。

人體肚臍以上為天，天空屬陽，肚臍以下為地，地實屬陰。在天地陰陽之間的結合處，即肚臍之水平一線，稱為中極。中極之弦，非陰非陽，亦陰亦陽。陰為實，陽為虛，即意守中極，則想虛則虛，想實則實；虛為動，實為靜，意守中極則願動則動，願靜則靜。動為剛，靜為柔，意守中極則欲剛則剛，欲柔則柔。凡此皆是意，不在外面。

總之，意守中極之弦，方可應物自然。此法在從前是秘而不傳的。今將此法公之於世，以供太極同道體驗。

預備勢三法已介紹完，習者可依當時情況酌情採用。

第一式　起　勢（四動）

歌訣：

> 起勢一動陰陽分，
> 左腳橫移又落平。
> 兩腕前掤勾提打，
> 兩掌下採體鬆沉。

起勢的命名釋義：

「起勢」這個名字的意義就是說，從準備到開始運動的姿勢，稱為太極起勢，也就是開頭、開始。因為凡是每一件事物的成功，都是由有始有終，也就是有頭有尾的次序。所以，太極拳也不例外，也是有次序的。

第一動　左腳橫移

說是左腳橫移，但真正的太極拳運動，是動哪個腳不想哪個腳，而是要使它在不知不覺之中橫移過去，那才是正確的，否則便是錯誤的。

意想鼻子尖微向右移，與右腳大趾上下對正，此時，你會感覺到右腳的前腳掌變實，後腳跟變虛。實為靜、為陰，虛為動、為陽。如此微微一動，便在一隻腳下分出了陰陽。這就是拳經上所說的，動則分陰陽，無極而太極。太極即是陰陽，陰陽即是太極。

接下來是以尾骶骨端與右腳後跟上下對正。此時，你會感覺到右腳全腳掌變實而左腳變虛。但你不要管它，你

圖 2

還先以尾骶骨端與右腳後跟對正。這時，感覺脊背上有一股氣流向上升騰，就在此時，二目向前凝神注視一點，那左腳便在你不知不覺中向左橫移過去了。此時你會覺得奇妙。真正的太極拳就是自動化的。當左腳橫移開後，腳大趾內側虛著地面。目平視前方。（圖 2）

常見錯誤：

有意提左腿，挪左腳。

糾正辦法：

按正確操作規程運行。

勁意法訣：

意想右腳全腳掌著地，則左腳自然橫移。

第二動　左腳落平

雖說是左腳落平，但還是不想左腳，而是想右手，即動左腳時想右手。意想右手的小指尖往右腳外側後下方

指,即右腳跟外側約 10 公分處,然後是無名指、中指、食指、大指尖依次指右腳外側。當你右手小指指地時,左腳大趾著地,右手無名指指地時,左腳二趾著地,右手中指指地時,左腳中趾著地,右手無名指指地時,左腳四趾著地,右手拇指指地時,左腳小趾著地,其原因是右手指與左足趾交叉相通。

太極拳的理論依據是老子哲學的,「反者道之動」。動左腳則想右手,若動右手則想左腳。逆向思維。接下來是意想右掌心按地,則左腳心著地。意想右掌根踏地,則左腳跟著地。至此,左腳在不知不覺中落平了。然後一切都忘掉,這時你會喘一口非常痛快的氣,做一次異常美妙的深呼吸。目平視前方。(圖 3)

常見錯誤:

有意踏平左腳。

糾正辦法:

意在右手,不想左腳。

勁意法訣:

意想右手掌觸及地面則左腳落平。

防衛作用:

當對方推你右肩時,你目視對方面部,意想左胯回擊對方,你右肘被推時,則意想左陽陵穴或左陰陵穴找右少海穴,或想左腳外側,皆可反擊回去,只有意動,無技擊形

圖 3

象。用意不用力。

第三動　兩腕前掤

說是兩腕前掤，但不想兩腕，即不想與對方的接觸面，是為了避免雙重之病。

兩手食指尖往地下一指，然後意想十指梢回摳手心，同時意想腳趾抓腳心，則兩腕自會緩緩向前上掤起，高度在肩以上，耳垂以下，恰與嘴角的

圖4

高度持平。此時把意念放到手心裏（內勞宮），兩手就不會再抬高，也不落下了。這是一個掤樁。目視前方。（圖4）

常見錯誤：

肩、肘、腕抬得過高或過低。過高則砸到自己腳跟上。過低則胸悶，難發掤勁。

糾正辦法：

只想手指摳手心，用意念摳。到達高度就轉想手心。

勁意法訣：

先想腳趾摳腳心，後想手指摳手心，則兩腕產生前掤勁。

防衛作用：

當對方抓我兩手腕，我意想腳趾摳腳心，手指摳手心，即可將對方掤發出去。對方要抓我的手腕我就給，給即是打。就是把兩手腕送給對方就把對方打發出去了。拳經曰：「務令順隨。」順著他，隨著他，順也是打，隨也

是打。「捨己從人，隨曲就伸」。捨去兩腕隨他抓，結果是把他打發出去了。

另一種反擊結果是，當對方抓我兩手腕時，我兩手意在抓我兩膝關節，亦可將對方掤出。

第四動　兩掌下採

意念由內勞宮轉到外勞宮（手背），此時，兩肩感覺發酸，兩臂發沉。兩手指自然舒伸而向下降落，當手臂落到與軀幹成 45°角時，意念轉移到曲池穴，則兩肘自然向後平拉。然後意想肩井穴，則身體猶如乘電梯垂直下降，兩腿隨之屈膝坐身，兩臂微屈，兩手拇指尖點觸於大腿外側之風市穴。其餘指尖朝前，掌心朝下。目平視前方。（圖5）

常見錯誤：

兩臂直挺，兩手拇指尖不接觸大腿，內氣散，身架也散。

圖5

糾正辦法：

鬆肩沉肘，使中指與尺骨頭成陡坡狀，兩手拇指尖點於大腿外側。

勁意法訣：

兩腳腳趾舒伸開，腳心貼地，則兩掌產生沉採勁。

防衛作用：

當對方抓我的兩手腕，我以手指尖指對方的腳跟，然後意欲席地而坐，即可將對方採起拔根。或意想腳趾尖與手指尖對接，亦可將對方採起而前傾。

第二式　攬雀尾（十六動）

歌訣：

> 攬雀尾勢是精華，
> 掤擠肘靠進攻法。
> 捋按採挒爲化解，
> 引進落空把敵發。

攬雀尾的命名釋義：

此名稱來源是根據其動作，有象形之意義。由於把對方擊來之手臂比喻為雀兒的尾巴，將自己的手臂比喻為繩索，用之旋轉上下，左右纏繞對方的手臂，即隨其動作而動作，就好像使繩索捆縛雀兒尾巴，不讓它逃脫而又反抗不得之意，故取此名。

攬雀尾在王培生先生傳授的太極拳中共有兩套，一套是社會公眾習練的，另一套是早先王氏門中內部修煉的，

一般人見所未見。後來雖然有書公開面世，但真正會練的人不多。此次特將兩套攬雀尾編排在一起，並加以詳解，與同道拳福共用。

第一動　左抱七星

所謂抱七星，係指人體之頭、肩、肘、手、胯、膝、足等七個部位的相關穴位，即頭頂部的百會，上肢的肩井、曲池、勞宮；下肢的環跳、陽陵、湧泉穴等七穴（人體的穴位喻為天體的星）。頭頂的百會穴為恒星，四肢六星是因腿的虛實變化而變化的。左抱七星是左肩井與右環跳相合，左曲池與右陽陵合，左手心托右腳心（意念托），右腳心似站在左手心上（心意），也就是左勞宮與右湧泉合。都往實腿一側合，其形體姿勢狀如天上的北斗七星勺狀（南斗瓢、北斗勺）。故取此名。

身體重心右移，尾骶骨端對正右足跟，鼻子尖對正右腳大趾。鬆左肩，墜左肘，意想肘尖蹭著地面走。左手以食指尖引導從側方起，向正前上方緩緩抬至拇指甲根外側的少商穴與鼻尖前後對正，其餘指尖均朝上。

然後，左中指與無名指相貼，則左手心會自動翻轉朝裏，變為陰掌。右手中指扶於左肘關節處。然後，右肘一沉，右肩井向後向上一提，就把左腳向前催出半步。腳跟虛著地面，腳尖翹起（腳尖翹則暖腎），這就形成了右坐步勢抱七星椿。（圖6）

常見錯誤：

鼻尖、右腳大趾尖、左手拇指尖不在一個立面上，左手偏向左側，右腿未坐實，左腿未徹底放鬆。

圖6

糾正辦法：

兩腳虛實分清，鼻尖、左手拇指尖和右腳大趾尖擺在一個立面上，求取「三尖相照，三尖齊到」。

勁意法訣：

意想後手找前腳，則前手產生掤勁。

防衛作用：

當對方出右拳朝我胸部擊來。我接住對方手臂向右引帶，同時起右腳踢擊對方腿襠、腹部。但練拳時含而不露。

第二動　右掌打擠

左手鬆力，左前臂向右橫置於胸前，高與肩平，手心朝裏，拇指朝天，小指朝地；同時，右掌向右移至左脈門和左掌相交成十字，指尖朝上，掌心朝前，右食指尖與鼻尖前後對正，鼻尖與前腳（左腳）大趾尖上下對正；同

圖7

時，左腳落平，左腿屈膝前弓，身體重心移至左腿，右腿在後伸直，兩腿形成左弓步。下頜微收，二目向前平視。（圖7）

常見錯誤：

左臂夾肘，頭頂與前腳沒有對正。

糾正辦法：

左前臂擺平。頭頂移至前腳正上方。

勁意法訣：

打擠又名推切手，即前手下沿如快刀利刃，意欲向下切物，後手掌根推前腕脈門。這一切一推則擠勁合成。

防衛作用：

當對方出右拳朝我胸部擊來時，我以右手按住對方來手向右一捋，隨後左手橫於胸前，進左步套鎖住對方右腿，然後右手打擠，對方必仰跌。「有捋必有擠，不擠失戰機」。

圖8　　　　　　　　　　圖9

第三動　右抱七星

眼神先走，由目視正南方轉視正西方；右手追隨眼神視線，向右橫移 90°。左手中指尖與無名指扶於右脈腕處（圖8）。伴隨右掌向右橫移，以手帶身，身體半面向右轉；步隨身換，以左腳跟為軸，腳尖內扣 90°。然後，右掌翻轉朝裏，拇指尖對鼻尖；左掌翻轉朝下，回收於右臂彎處；同時，右腳跟虛懸內收，右腳向前邁出半步；腳跟著地，腳尖翹起；目平視前方。（圖9）

常見錯誤：

右手偏向右側，違背抱七星本意。

糾正辦法：

右臂內側與左腿內側交叉相合，意在左腿內側。使右手臂向實腿上回抱。

勁意法訣：

手追眼神，後手追前手，右掌外沿產生劈擊勁。意想左手回抽（有意無形），則右掌外沿產生掤擊勁。

防衛作用：

當對方從我右側擊來，我以左手接住來手，以右掌外沿劈擊對方頸部。

第四動　左掌打擠

右腳掌慢慢落平，右腿屈膝前弓，左腿在後伸直成右弓步；同時，右前臂橫置於胸前，左掌根前移至右脈腕處，成十字交叉狀；目平視前方。（圖10）

常見錯誤：

左手指低垂不展，右手指回勾。

糾正辦法：

左手展指凸掌，勞宮吐力，右手中指與無名指相貼，微向外翻，使左掌根與右脈腕之間貼嚴實。

勁意法訣：

意想前腳（右腳）底之湧泉穴。回找脊背後頭之夾脊穴（從身前找，用意念找），兩處信息一通（有感而通，互相呼應），則擠勁自然產生（寅與卯合出擠勁）。

防衛作用：

當對方捋我右臂，我順勢

圖10

進步進身，出左手追右臂，即可將對方擠翻。

第五動　右掌回捋

左右手同時翻轉，右手心朝下，手指向前舒伸。左手心朝上，中指與無名指扶於右脈腕處（圖 11）。然後，退身後坐，重心移至左腿；左膝微屈，右腿伸直成左坐步；同時，右掌向右側回捋至右胯外側；目視右後下方。（圖 12）

常見錯誤：

手臂用拙力回拉。

糾正辦法：

右臂、肩、肘、腕全放鬆。不可用拙力，只想往回退身後坐即可。

勁意法訣：

意在尾骶骨找後腳跟，右腳趾往前延長則捋勁自然產生。

圖 11

圖 12

防衛作用：

當對方出右拳向我擊來，我以右手刁住對方的手腕，同時向後坐身，右腳趾前伸，則可將對方連根拔起而向前傾跌。

第六動　右掌上挒

收腹使右腳尖翹起，身體微向左轉，使右手背與左腳上下對正；目視前上方（圖 13）。右手帶左手向前上舒伸，隨後向右橫移至右腳上方；同時，重心右移，右腿屈膝前弓，左腿在後伸直成右弓步。（圖 14）

常見錯誤：

手上用力，定勢時手不到位。

糾正辦法：

眼神先走，手追眼神，不用力。定勢時，右手要送到右腳上方。

圖 13

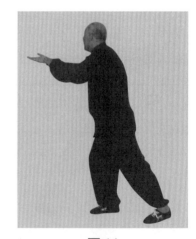

圖 14

勁意法訣：

當右手背與左腳面上下對正時，意想左腳面，則右手產生上挒勁；當右手背與右腳面上下對正時，意想右腳面，右手也產生挒勁。其原因是利用同性相斥之原理。手背、腳面同屬陽面（同性），意想腳之陽，則手之陽受排斥，使手腳分離，產生上挒勁。

防衛作用：

拿住對方的右腕往裏擰轉，然後再以對方的手去找對方脊背之大椎處，則將對方掀翻。

第七動　右掌反採

退身後坐，重心移至左腿，左膝微屈，右腿在前伸直，右腳跟著地，腳尖翹起；同時，右掌弧形向右後回採至右眼角外側，掌心朝上，目視右後上方。（圖15）

圖 15

常見錯誤：

右手舉得過高。

糾正辦法：

鬆肩沉肘，右手背找左腳跟，拇指尖高不過右眼角。

勁意法訣：

先想前腳，後想後腳。身往後坐，以左胯為軸，目視右後上方。

防衛作用：

當對方抓住我右腕，我微順對方，然後往後坐身，即可將對方採起，使對方雙腳離地而失衡前撲。

第八動　右掌前按

右肘找左膝，身體半面向左轉，右腳尖內扣 90°，重心移至右腿，右膝微屈，左腿放鬆而不動；然後，鬆右肩沉右肘，使右手背對正右肩前，然後微微向前推按；目視正南方。（圖 16）

常見錯誤：

右手低於肩，左腳跟移動。

糾正辦法：

右手背與右肩井穴前後對正。左腿放鬆，左腳不動。

勁意法訣：

意在右肩井，則右手產生按勁。

防衛應用：

當對方出右手向我擊來，我

圖 16

以右腕黏住對方手腕向右後上方一引，復以右掌照其面部
推去。同時左手向對方背後推抹，對方必仰跌。

第九動　左掌前搠

右掌回收至左臂彎處，左掌向前上舒伸，左拇指尖對
準鼻尖；同時，右腳跟著地，腳尖翹起；目視正前方（圖
17）。

左腳落平，左腿屈膝前弓，右腿在後伸直成左弓步；
同時，左掌翻轉朝前，左臂向前舒伸，右掌附於左臂彎
處，含有向前追左手之意；目視正前方。（圖18）

常見錯誤：

前手肘尖外拐，只顧前手前推，後手遺忘、落後。

糾正辦法：

前手肘尖朝地，虎口朝上。兩手同時前伸，後手暗含
追前手之意。

圖17

圖18

勁意法訣：

眼神先走，前手追眼神，鼻尖找前腳大趾，後手追前手，則掤勁發出。

防衛作用：

當我左腕與對方之左腕相交時，我先與鼻尖對準對方之左鼻孔，然後發手，即可將對方掤出。

圖 19

第十動　右掌打擠

左掌屈肘橫置於胸前，高與肩平，右掌根移至左手腕處，與左腕十字交叉；眼向前平視。（圖 19）

常見錯誤：

左胯前伸，右胯落後。

糾正辦法：

左胯回抽，右胯前送。

勁意法訣：

意想前腿之膝關節找兩手交叉點則產生擠勁。

防衛作用：

當對方捋我左臂時，我順勢進身、屈臂打擠，對方必仰跌。

第十一動　左掌沉採

右腳跟裏收，身體右轉，兩腿屈膝半蹲成半馬步；同時，左掌向右下沉採至右肘下，隨張開虎口，使合谷穴緊

圖20　　　　　　　　　　圖21

貼於右肘外之曲池穴，右臂豎直，右手中指尖朝天，拇指尖與鼻尖前後對正；目平視。（圖20、圖21）

常見錯誤：

左手虎口未張開，合谷與右曲池穴未貼緊。步型不規範。

糾正辦法：

左手虎口張大，使合谷與右曲池穴貼緊，左手虎口含上挑之意，欲將自身挑起至雙腳離地。

勁意法訣：

意想左手合谷與右曲池穴相貼，右手大指尖與鼻尖前後對正並保持不變。如此則無論向左右轉動，都能產生採勁。

防衛作用：

當對方以左肘頂我前胸時，我右臂與對方之上臂中段十字相交，並以左手按住對方左手背往對方左肩井上一合，使對方腰部受折而倒地。

第十二動　弓步頂肘

　　身體微向左轉，身體重心移至左腿，左腿屈膝前弓，手型不變（圖22）。身體右轉，右腿屈膝前弓左腿在後伸直成右弓步；同時，右手屈肘回收，手心向裏回找右肩井，左手指尖抵住右臂彎處；目順右肘向前平視。（圖23）

常見錯誤：

膝關節尖向裏扣，與肘尖不在一個立面上。

糾正辦法：

右膝關節向外敞，與右肘尖上下對正。

勁意法訣：

左肘追右肘，右肘產生頂勁。

防衛作用：

　　當對方捋我右臂時，我順勢進步插襠，屈肘追腳，必傷對方胸部。

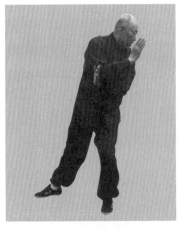

圖22

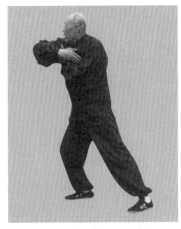

圖23

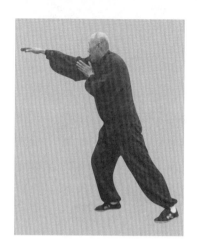

圖 24

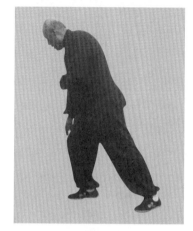

圖 25

第十三動　左肩打靠

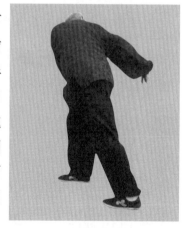

右臂向前伸直，掌心向下（圖 24），然後鬆垂於體前（圖 25）。左腳向左橫移半步，身體向右扭轉，右手虎口張開向右後方平扒，左手亦虎口張開追右手，兩虎口遙遙相對，使左肩頭移向前方（正西方）；目視右手虎口。（圖 26）

圖 26

常見錯誤：

左腳忘記橫開半步，致使左肩不能前送，靠擊無力。

糾正辦法：

手往右後移時，左腳向左橫開半步，使左肩往前送，

圖 27　　　　　　　　　　圖 28

與右膝上下對正。

勁意法訣：

尾骶骨端對正後足跟，則左肩產生靠勁。

第十四動　右掌上捌

　　兩臂放鬆，身體直立（圖 27）。右臂屈肘回收至胸部左側；同時，退身後坐，身體重心移至左腿。右腿伸直，右腳跟著地，腳尖翹起（圖 28），然後右手向前伸直；以手帶身，身體重心向前移至右腿，右腿屈膝前弓，左腿在後伸直成右弓步；同時，左手扶於右脈腕處，伴隨右手向前舒伸；目平視前方。（圖 29）

常見錯誤：

右手伸過頭，偏離右腳。

糾正辦法：

右手背與右腳背上下對正。過與不及都不是。

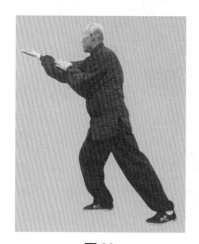

圖29

圖30

41

勁意法訣：

捯勁意在蹬後腳，意想後腳蹬地，感覺蹬不著東西了則捯勁出現。上捯勁是前手與後腳相分，以腳為主。

防衛作用：

當對方以右手抓我右腕時，我右肘向左回掩，右臂外旋，右手心翻轉朝上，左手按住對方手指，然後拿對方之手去找對方之大椎處，即可將對方捯翻。

第十五動　兩掌回捋

身體後退，右手回收至面前，目視右食指（圖30），身體繼續後坐、左腿屈膝下蹲，右腿伸直，右腳尖翹起；同時，右手心翻轉朝外，向右後上回捋，右手食指與右眉梢平，左手隨之右捋，兩手相距15公分，左中指尖與右拇指尖成水平；目視右食指。（圖31）

圖 31

常見錯誤：

兩手距離太大，左手太高。

糾正辦法：

接規距操作，沒有規距則不成方圓，差之毫釐則謬之千里。

勁意法訣：

捋勁食指畫眉梢，意想以右食指從左眉梢畫到右眉泉，然後手心翻轉向外。再以右手食指甲從右眉泉畫到右眉梢。左手追右手，則產生右捋勁（反之亦然）。

防衛作用：

當對方以直拳向我面部進攻時，我雙手向左捋化，便可化解對方來拳。

第十六動　右掌前按

右腳尖內扣，尾骶骨右移至右腳跟上方，左腿放鬆，

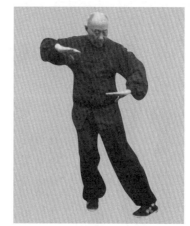

圖 32　　　　　　　　　圖 33

左腳不動（圖 32）。身體半面向左轉，兩手向左圈按，手心均朝下，右手高與乳頭平，左手高與臍平；目視左前下方。（圖 33）

常見錯誤：

左手按得過低致使中氣散失。

糾正辦法：

使左手心與肚臍找平。

勁意法訣：

目視左前下方，左手拇指追眼神，右手追左手，則產生按勁。

防衛作用：

當對方以右掌向我胸前擠來，我以左手拇指按其右曲池穴，以右手虎口貼住對方左肩胛骨，目視左前下方，則可化開對方擠勁，並使其向右傾跌。

第三式　摟膝拗步（六動）

歌訣：

> 摟膝拗步進摟推，
> 左右練法互交替。
> 三尖相照上下合，
> 養生防身皆相宜。

命名釋義：

此勢名字來源於術語，即左腳在前時推右掌，右腳在前時推左掌，形成左右交叉狀。而術語稱之為「拗步」。在拳法中講，以手橫摟過膝關節或下按膝關節等動作稱為「摟膝」。是破解敵人以腿、腳進攻我下部的方法，故取此名。但亦可破解敵人上部推按之手。若是同側手足在前，則稱為順步。

第一動　左掌下按

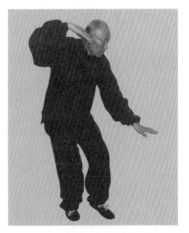

身體左轉，右手腕向上勾提至右耳旁，左手向左下方橫移至左胯旁（圖34）。左腳向左橫移半步，腳跟著地，腳尖翹起；目視左前下方。（圖35）

常見錯誤：

左手未按而左腳先開。

圖34

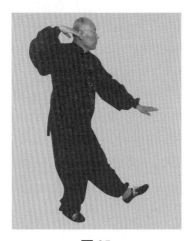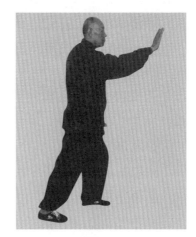

圖 35　　　　　　　　　　　　圖 36

糾正辦法：

左腳抽撤避閃，讓左掌下按。

勁意法訣：

左腿鬆則左掌產生下按勁。

防衛作用：

當對方出右腳踢我左腿時，我向左轉身並收回左腿，復以左掌推按對方膝關節，使對方不踢則已，一踢自行倒退而失敗。

第二動　右掌前按

左腳掌慢慢落平，左腿屈膝前弓，右腿在後伸直成左弓步；同時，右手以無名指引導向左腳上方緩緩推按，右臂外旋至右虎口朝天，右肘尖朝地為度，高與肩平；目平視前方。（圖36）

常見錯誤：

右手偏右，與左腳不在同一線上。

糾正辦法：

意想右手勞宮穴與左腳湧泉穴相合。「上下相隨人難進」。

勁意法訣：

意想左手摸右腳跟（有意無形），則右掌產生前按勁。

防衛作用：

當對方踢我時，我左手格擋，隨進左步以左陽陵貼對方右陰陵，然後，鼻子尖一找左膝關節，對方必傾斜，我右手直指對方的兩眉當中，對方必倒仰，我繼續以右掌按其前胸，對方必向後仰跌。

第三動　右掌下按

左手腕向上勾提至左耳旁，右掌向左腳內側下按，使右手食指與左腳大趾上下在一條線上；目視右手指。（圖37）

常見錯誤：

右手偏右，手腳不合。

糾正辦法：

將右手食指與左腳大趾上下對正。

勁意法訣：

右手食指對正左腳大趾，意想左腳大趾，則右掌產生下

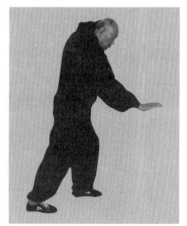

圖37

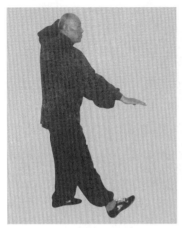
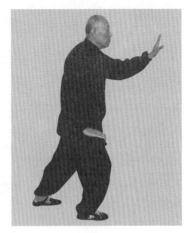

圖38　　　　　　　　圖39

按勁。

防衛作用：

當對方以左腳踢我下部時，我提左手，按右手，照對方膝關節推掌，對方必倒退而敗。

第四動　左掌前按

抬起頭來，放眼平視。鬆左胯使右腳向前邁出一步，腳跟著地，腳尖翹起（圖38），右手向右橫移至右胯側，右腳慢慢落平，右腿屈膝前弓，左腿在後伸直成弓步；同時，左手向右腳上方緩緩推按，左臂外旋，使左虎口朝天，左肘尖朝地，左手高與肩平；目視左手。（圖39）

常見錯誤：

左手偏左，與右腳不合。

糾正辦法：

左手找右腳，上下相隨，手腳相合。

圖 40

勁意法訣：

意想右腳邁出一步，左手意在追前方那隻無形的腳，則按勁產生。

防衛作用：

當對方踢我未成而後退時，我隨進右步套鎖住對方前腿，出左手推按對方面部。

第五動　左掌下按

右手腕向上勾提至右耳旁，左掌向右腳內側下按，左手食指與右腳大趾上下對正；目視左前下方。（圖 40）

常見錯誤：

左手偏左。

糾正辦法：

左手與右腳相合。

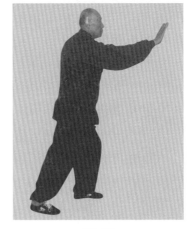

圖 41　　　　　　　　　　圖 42

勁意法訣：

意想右肩井從背後找左環跳，則左掌產生下按勁。

防衛作用：

當對方出右腳踢我下部時，我以左掌推按對方右膝，使對方一踢必敗。

第六動　右掌前按

右胯放鬆，使左腳向前邁出一步；左腳跟著地，腳尖翹起，左掌向左橫移至左胯旁。（圖 41）

左腳慢慢落平，左腿屈膝前弓，右腿在後伸直成弓步；同時，右掌以無名指引導，緩緩向左腳上方推按，右臂外旋，使右虎口朝天，右肘尖朝地，右掌高與肩平；目視前方。（圖 42）

常見錯誤：

右手偏離左腳且低於肩，右肘往外拐，手腳不合，肘

拐散氣。

糾正辦法：

右手與左腳上下方向一致，右手背與右肩井前後成水平，右肘尖朝地，右手虎口朝天。

勁意法訣：

意想尾骶骨端對正後腳跟，則右掌產生前按勁。

防衛作用：

當對方右腳落在我左前下方時，我進左步插到對方右腿裏側，我以鼻尖找左膝關節，對方勢必身體傾斜，我趁勢進右手推按對方胸部，對方必仰跌。

第四式　手揮琵琶（四動）

歌訣：

> 手揮琵琶象形動，
> 拿住敵手任擺弄。
> 一手牽撐另手挫，
> 中指探勾點翳風。

命名釋義：

因為此式是象形動作，即以兩手一前一後同時向斜前方推進，就好像懷抱琵琶而在揮彈之意，故取此名。

第一動　右掌回採

右手屈肘回收至胸前，大拇指尖回找心窩處；同時，退身後坐，重心移至右腿；左腿放鬆，左腳大趾內側趴

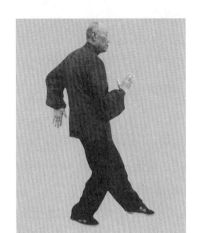

| 圖 43 | 圖 44 |

地；目視前方。（圖43）

常見錯誤：

左右手都不到位。

糾正辦法：

按規矩認真操作。

勁意法訣：

尾骶骨往右腳跟上坐實，左腳大趾趴地，右手拇指尖找心窩，眼神往遠處看，則右掌自來回採勁。

防衛作用：

當對方抓住我右腕，我先想左手往身後找右腳跟，尾骶骨往右腳跟上坐實，左腳大趾內側一趴地，全身收縮（龜縮），唯獨眼神往遠處看，則可將對方連根拔起。

第二動　左掌前搧

鬆開右臂與左腿上下相合，一合即開（圖44）。起左

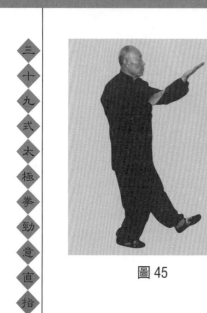

圖 45　　　　　　　　　　　　圖 46

手與右手心相搓，然後向前上方伸出，拇指尖遙對鼻尖，右手附於左臂彎處，左腳尖翹起；目視前方。（圖45）

常見錯誤：

兩手偏左，與右腿不合。

糾正辦法：

左臂內側與右腿內側相合。所謂內外三合就是往實腿上合。

勁意法訣：

意想後手找前腳，則左掌產生前掤勁。

防衛作用：

當對方出右拳向我胸部擊來，我以兩手合抱接住來手，使其難以逃脫。隨即以左腳踢擊其下部。

第三動　左掌平按

左掌內翻使掌心朝下，隨即向右前方斜伸（圖46），

圖 47

左腳落平，左腿屈膝前弓，右腿伸直成弓步，右手仍扶著左臂彎處掌心朝上；目視前方。（圖47）

常見錯誤：

左手不到位。

糾正辦法：

按動作要領操作。

勁意法訣：

鼻尖找左腳大趾，右臂內側（陰面）與左腿內側（陰面）相合，則兩手產生組合勁。

防衛作用：

拿住對方擊來之手臂，擰轉、滾翻、扣壓、前搓，使對方撲撲跌跌不能自主。

第四動　左掌上掤

身體上起，左臂外旋使左掌心朝天，左腿伸膝立直，

圖48

圖49

右腳跟抬起，腳尖著地（圖48），右腳向左腳靠近並虛著地面，右掌離開左臂向下落於腹前，掌心含有下按左腳之意；目視左手。（圖49）

常見錯誤：

左手偏離左腳，左肘偏離左膝。

糾正辦法：

左手背與左腳背相呼應，左肘與左膝相呼應。

勁意法訣：

意想右腳中趾摳地，則左手中指尖產生點勁，鼻尖與左腳大趾上下對正，意想左腳大趾則右手產生拿勁。

防衛作用：

擒住對方左臂，以左手中指尖反向勾點對方之左翳風穴，意想右腳中趾一摳地即成。然後左手伸到對方左臂下方管住對方，右手向右推壓對方左手，此為反關節擒拿法。左手固定則右手推壓，右手固定則左手上托。

第五式　野馬分鬃（四動）

歌訣：

野馬分鬃左右攻，

上步肩靠快如風。

先內合來後外開，

一擁身軀入太空。

命名釋義：

此式亦是象形動作。係以身之軀幹比喻馬之頭部，將四肢比喻為馬之頭鬃。即兩臂左右、上下之搖擺和兩腿左右、前後向前邁進時，手足左右交織之動作，有如野馬奔騰，故取此名。

第一動　左掌下採

雙腿屈膝半蹲，左腿放鬆，左腳跟虛提，左腳尖虛點地面（圖50），然後，左腳向左前方橫開一步，腳跟著地，腳尖翹起；同時，左掌向右後下方沉採至右腿外側，右手向左後上方揚至手背貼於左耳；目視左前上方。（圖51）

常見錯誤：

左腳邁得太靠前。

糾正辦法：

意注右肩找左胯時自然開步。

勁意法訣：

意想兩手、肘、肩依次與兩腳、膝、胯之內側交叉相

圖 50

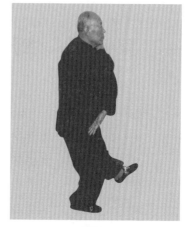

圖 51

合，則產生下採上托勁。

　　防衛作用：

　　當對方出右拳擊我胸部，我則讓其梢節（拳頭），接其中節（抓拿其肘關節），要其根節（肩關節）向右胯旁沉採。「來手即要，要即是打」。如對方出左手打我右耳，我以右手接托對方肘關節向左橫撥，引其落空，名為「狸貓洗臉」勢，並出左步鎖住對方雙腿，蓄勢待靠。此為化、引、拿、蓄。

第二動　左肩打靠

　　左腳慢慢落平，左腿屈膝前弓，右腿伸直，兩腿成左隅步；同時，兩臂相分，左手向左前上方揚至左小指尖與左耳成水平，右手心與右外踝骨上下對正；目視右後方。（圖 52）

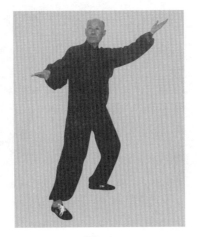

圖 52

常見錯誤：

前手太高，後手太低。

糾正辦法：

前手小指尖必須與左耳成水平，後手心必須與右外踝骨成垂直。左手指與右腳趾意念掛勾。左臂與右腿含相合之意。

勁意法訣：

意想兩肩、肘、手與兩胯、膝、腳交叉相分，則產生整體靠勁。

防衛作用：

以左肩頭貼靠對方右腋下，對方必傾跌。

第三動　右掌下採

右手向左後下方斜採至手背貼左腿外側，左手向右橫移至手背貼近右耳；同時，收右腳向左腳靠近，腳尖虛點

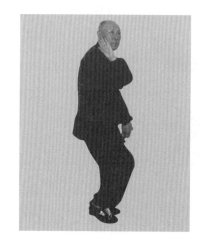

圖 53　　　　　　　　圖 54

地面（圖 53），然後，右腳向右前橫移一步，腳跟著地，腳尖翹起；目視右前方。（圖 54）

常見錯誤：

右腳向前邁得太過。

糾正辦法：

意注左肩井找右環跳時開步。

勁意法訣：

意想兩臂內側與兩腿內側相合，則產生化勁與蓄勁。

防衛作用：

當對方出右手打我左耳旁時，我以左手接托對方肘關節向右橫撥，使其落空，並出右步鎖住對方雙腿，蓄勢待靠。

第四動　右肩打靠

右腳慢慢落平，右腿屈膝前弓，左腿伸直，兩腿形成右隅步；同時，兩臂分開，右手向右前上方揚至右小指尖

圖 55

與右耳成水平，左手向左後橫移至手心與外踝骨上下對正；目視左後方。（圖 55）

常見錯誤：

前手太高，後手太低，失去肩靠勁。

糾正辦法：

前手須與右耳成水平，後手心與左外踝上下對正。

勁意法訣：

意想兩手指梢無限伸長則產生靠勁。

第六式　玉女穿梭（二十動）

歌訣：

　　　　玉女穿梭托挑穿，

　　　　眼神引領周身轉。

環週四隅轉角打，
手足相隨得妙法。

命名釋義：

此式為象形動作。「玉女穿梭」係神話傳說中玉皇帝的女兒和侍女們穿梭織錦的情形。此式動作柔緩，左右交織，環行四隅，往復折疊，進退轉換，纖巧靈活，猶如玉女織錦運梭一般，故取此名。

第一動　右腕鬆轉

右前臂內旋使右掌心翻轉朝下。左手放鬆弧形向左上托扶於右肘下方；同時，收左腳向右腳靠近；目視右方。（圖56）

常見錯誤：

忽略手指梢的逐個翻轉，不明手指逐個變化的妙用。

糾正辦法：

不可性急，要細心，手指應一個一個地翻轉。

勁意法訣：

眼看手指，手指躲眼神則產生反拿勁。

防衛作用：

當對方抓住我右腕往後拽時，我只把意念放在指梢上逐個翻轉，然後一看右肘，則將對方反拿起來，同時進左步鎖住對方雙腿，蓄勢待發。

第二動　左掌斜掤

左腳向前邁出一步，左腿屈膝前弓，右腿伸直成弓步；同時，左手向左腳上方斜伸，右手中指尖扶於右脈腕

圖 56　　　　　　　　圖 57

處；目視左前方。（圖 57）

常見錯誤：

不明轉移時間，一開始左手就橫畫拉。

糾正辦法：

當身體重心在右腿時，是意想右手找左腳，右肘找左膝，右肩找左胯。當身體重心向左腿轉移時，意念轉移到左手，這樣運動才能「養我浩然之氣」不耗散精、氣、神三寶。

勁意法訣：

意想右手背沿著左腳外側至左腳面上方運行，則產生斜掤勁。

防衛作用：

當將對方上下套鎖住我時，我伸左手貼住對方左肋，必將對方斜發出去。

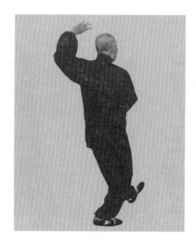

圖 58

第三動　右掌反採

身體後坐，重心移至右腿。左腿舒伸，左腳跟著地，腳尖翹起；同時，左手向左後上方揚起，使拇指尖朝裏，餘指尖朝後，右手沿左前臂內側向下滑落至左肘內側；目視左前方。（圖 58）

常見錯誤：

左手舉得太高。

糾正辦法：

左肘與肩平即可。

勁意法訣：

意想左手背沿著左腳外側向右腳後跟運行，則產生反採勁。

防衛作用：

當對方出右手抓我左腕時，我向後坐身，左手黏住對

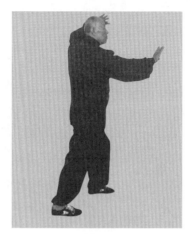

圖 59

方手掌，手臂旋轉沉肘鬆肩，即可將對方連根拔起。

第四動　右掌前按

　　左腳慢慢落平，左腿屈膝前弓，右腿伸直成弓步；右掌沿左腳上方向前推按；目視前方。（圖59）

　　常見錯誤：

　　右手偏右，與左腳不合。

　　糾正辦法：

　　右手與左腳上下相合。

　　勁意法訣：

　　意想左手心托頂，食指指尖回指眉梢。則右掌產生前按勁。

　　防衛作用：

　　當對方出右手向我攻擊，我以左手黏其手臂引進落空，復以右掌推按其胸部，對方必仰跌。

第五動　左掌右轉

身體右轉，左腳尖儘量向內扣轉，右腳跟虛提，腳尖點地；同時，左手以食指尖引導向右耳垂後圈插，右手下落於左後下方；目視西方。（圖60）

圖60

常見錯誤：

向右後轉身時，往後退身換體重。

糾正辦法：

轉身時左胯往下鬆落。

勁意法訣：

空胸緊背，左食指追著眼神走，則產生旋轉勁。

防衛作用：

當對方從身後將我摟抱時，我只要身子一轉，必將對方甩出去。

第六動　右掌斜掤

鬆開左臂使左手向左後方橫移；同時，右腳向右後撤步，腳尖點地（圖61），然後，左手以食指尖引導往右後方回圈；同時，收右腳跟，身體右轉，右手沿左臂下方向右斜掤，右腿屈膝前弓，左腿伸直成弓步；目視右手。（圖62）

常見錯誤：

前手不到位或超過前腳。

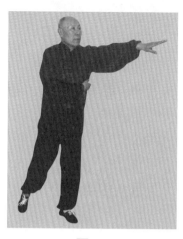
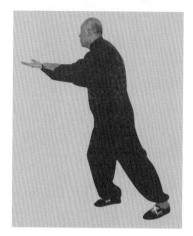

圖 61　　　　　　　　圖 62

糾正辦法：

注意手腳上下呼應，動手則想著腳。

勁意法訣：

意想右手背經左腳向右橫移到右腳上方，則產生斜掤勁。

防衛作用：

當對方以右手從我身後抓住我右肩時，我扭頭向右後看對方太陽穴，並以左手抓住對方右手，往右耳後抽送，然後轉視東南方，以右腳鎖住對方雙腿復以左手圈到對方背後，隨伸右手插入對方肋間，使其驚恐而向後跌出。

第七動　右掌反採

退身後坐，重心移至左腿，右腿舒伸，右腳尖翹起；同時，右掌向右後上方揚起，拇指尖朝裏，其餘指尖朝後，左手沿右前臂內側向下滑落至右臂彎處；目視右臂

彎。（圖63）

常見錯誤：

右手舉得太高。

糾正辦法：

右手拇指尖與頭平齊為度。

勁意法訣：

意想右手背沿著右腳外側往腳後跟繞行，則產生反採勁。

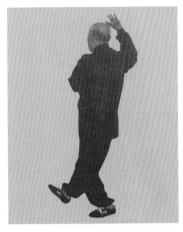

圖63

防衛作用：

趁對方進手之勢，借對方來手之力，我以右腕黏住對方腕臂向外旋腕，並向後坐身，即可使對方失衡，造成有利於我的進擊之勢。

第八動　左掌前按

右腳慢慢落平，右腿屈膝前弓，左腿伸直成弓步；同時，左掌離開右臂彎，向右腳上方推按，左食指與右腳大趾上下對正；目視前方。（圖64）

常見錯誤：

只顧左手用力推，忘了右手。

糾正方法：

前手推按後手追，合力進擊。

勁意法訣：

開右極泉穴，則左掌產生按勁。

圖64　　　　　　　　　圖65

防衛作用：

當對方左手向我頭部擊來時，我以右臂托架護頭。以左手推按對方胸部，防中有攻，攻防兼備。

第九動　兩掌內合

退身後坐，重心移至左腿，右腿向左橫移至左腳前；同時，右手向左橫移，右臂外旋，使右拇指正對鼻尖為度，左手中指尖扶於右臂彎處；目平視。（圖65）

常見錯誤：

右手不往遠處探就回收。

糾正辦法：

右手要先往遠處伸探出去。然後再向左橫移，在腰往後移動時帶右手收回，並將左腳也帶過來。

勁意法訣：

意注兩腿內側之陰蹻脈，則兩掌產生回收內合勁。

防衛作用：

此為護中之招，對方從中間進擊，我則以兩翼夾攻，用左右手鉗住對方肘腕，利用槓桿之法傷其肘關節。此為防中寓攻之戰法。

第十動　右掌下採（又名劈掌）

腳步不變，右掌向前、向下沉採至膝前，指尖朝下，掌心朝左；同時，左手食指尖找右耳尖，指尖朝上，掌心朝右，目平視前方。（圖66）

常見錯誤：

不想左手想右手，因為左腿為實，與之交叉相通的右手為死手，既不可放意念，也不可用力。

糾正辦法：

要把意念放在與虛腿交叉相通的左手上。老子曰：「反者道之動」「無為而無不為」。即反向思維法。

圖66

勁意法訣：

意想左手食指找右耳尖，則右掌產生下採勁。

防衛作用：

當對方抓住我右腕，我以左食指尖找右耳尖即可將對方採空撲跌。

第十一動　右腳橫移

左胯鬆，左肘沉，使右腿變輕，身體微向右轉，右腳隨向右橫移，腳跟著地，腳尖翹起；目視右前方。（圖67）

常見錯誤：

落腳時腳跟蹬地作響。

糾正辦法：

意想沉左肘，左肩井找右環跳，則右腳自會輕輕橫移。

防衛作用：

此為套鎖步，意在鎖住對方腿後進右肩靠擊對方，是

圖67

待發狀態。

第十二動　右肩打靠

右腳慢慢落平，右腿屈膝前弓，身體左轉，左腿在後伸直；同時，右手向前上方揚至小指尖正對右耳尖為度，左手向左橫擺至與左腳外踝骨上下對正；目視向左後方。（圖68）

圖68

常見錯誤：

前手舉得太高，使右肩失去靠勁。

糾正辦法：

前手不超過同側耳梢為度。

勁意法訣：

意想手足交叉相分，則產生整體靠擊勁。

防衛作用：

撥開對方來手，以右肩頭貼緊對方胸肋間，兩臂分展時，眼神離開對方，扭頭看左後方，則將對方靠倒。

第十三動　右腕鬆轉

身體右轉，收左腳向右腳靠近，腳尖點地，然後，右胯一鬆，左腳向左前橫開一步，腳跟著地，腳尖翹起；同時，右臂內旋，使右手心翻轉朝外，大指朝地，小指朝天，左手弧形向右、向上移至右肘下，使手心托住右肘；

圖 69

圖 70

目視右肘外。（圖 69）

勁意法訣：

意想右側手、肘、肩，則產生化、引、拿勁。

防衛作用：

當對方抓住我右腕時，我意想右曲池穴，則右腕自動翻轉，反拿住對方手腕並向右後引帶，給左手出擊造成有利形勢。

第十四動　左掌斜掤

身體左轉，左腳慢慢落平，左腿屈膝前弓，右腿在後伸直成弓步；同時，左手沿右臂下方向左橫移至手背與左腳上下對正，右手指尖附於左脈腕處隨右手橫移，目視左前方。（圖 70）

勁意法訣：

意想左手背經右腳繞到左腳，則產生斜掤勁。

防衛作用：

右手反刁對方右腕，出左腿鎖住對方後腿，左手橫插於對方肋間，意想左腳面，即可將對方搠出去。

圖71

第十五動　左掌反採

退身後坐，重心移至右腿，左腿舒伸，左腳尖翹起；同時，左掌向左後上方揚起，右臂漸向內旋並向下滑落置於左肋旁；目視前方。（圖71）

勁意法訣：

意想左手背沿著左腳外側向後繞至右腳後，則左掌產生反採勁。

防衛作用：

當對方抓我左腕時，我先隨他，隨即往後坐身，一揚左臂即可將對方採起。「一落即起為之採」。

第十六動　右掌前按

左腳尖內扣並慢慢落平，身體微右轉，左腿屈膝前弓，右腿在後伸直成弓步；同時，右掌朝左腳上方向前推按，掌心朝前，右食指與左腳大趾上下對正；目向前平視。（圖72）

勁意法訣：

意想左腳向前邁出一步，右手緊追左腳，則產生前按

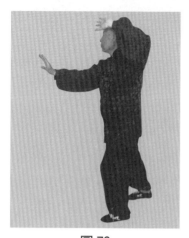

圖72

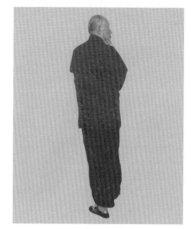

圖73

勁。

防衛作用：

當對方右手抓我左腕時，我以右掌推按對方胸部。

第十七動　左掌右轉

右腳尖外擺，左腳尖內扣，身體向右後扭轉；同時，左掌以食指尖引導向右耳後圈插，右掌鬆落於左後下方，右腳跟虛離地面；目右視。（圖73）

勁意法訣：

眼神向右後方看，左手追眼神，則身自右轉。

防衛作用：

當對方從我背後摟抱我時，我則空胸緊背將對方黏住，同時向右後扭轉，即可使對方雙腳離地而身不由己。

圖 74　　　　　　　　　　圖 75

第十八動　右掌斜掤

　　鬆開左臂，左手向左橫擺，右腳向後方撤步，腳尖虛
點地面（圖 74）。左腳尖內扣，身體右轉，右腿屈膝前
弓，左腿在後伸直成弓步；同時，左手沿左臂下方向右橫
移，右手中指附於右脈腕處伴隨右移，至右手背與右腳上
下對正；目視前方。（圖 75）

勁意法訣：

同第六動。

防衛作用：

同第六動。

第十九動　右掌反採

　　同第七動。（圖 76）

<table>
<tr><td>圖 76</td><td>圖 77</td></tr>
</table>

第二十動　左掌前按

同第八動。（圖 77）

第七式　肘底看錘（二動）

歌訣：

> 肘底看錘沖天炮，
> 拳擊下頜如雷爆。
> 沉採敵臂向前傾，
> 叫他挨打跑不掉。

命名釋義：

　　肘底看錘，又名「肘下看錘」或「葉底藏花」。屬太極拳五錘之一。即左肘直立，左拳面朝上，右拳放在左肘

尖下，故名。具有極強的進攻性。既是擊人之法，又是發人之法。

第一動　上步按掌（上步刁捋或捋按）

右掌向前平推，使左腳向前邁出一步，腳跟著地，腳尖翹起（圖 78）。左腳慢慢落平，左腿屈膝前弓，右腿在後伸直成弓步；同時，兩手向左後下方刁捋按壓，左手在左胯後，右手在左膝外側為度。目視前方。（圖 79）

常見錯誤：

低頭看地。

糾正辦法：

往遠處看。

勁意法訣：

鼻尖找左膝關節，眼往遠處看則產生刁捋按壓勁。

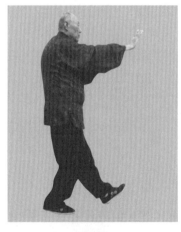

圖 78

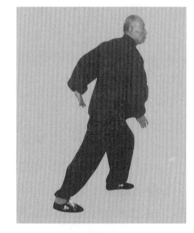

圖 79

防衛作用：

當對方用左拳擊打我胸部時，我以右食指尖指其眼睛。隨以左手刁住其手腕，右手抓将其肘上，眼往遠處一看，身向前傾，一下就把對方連根拔起而向我左後傾跌。

第二動　左拳上提（左拳上沖）

退身後坐，重心移至右腿。左腿舒伸，左腳跟著地，腳尖翹起（圖80）；同時，左手變拳，向前上提至食指中節正對鼻尖，右手變拳置於左肘下方，拳眼與左肘尖相貼；目平視。（圖81）

常見錯誤：

右拳與左肘尖不相接，肘、拳偏左，與右膝不在一條直線上。

糾正辦法：

左拳食指中節對鼻尖，左肘尖對右膝關節，收腹，使

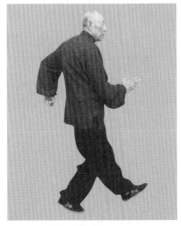

圖80

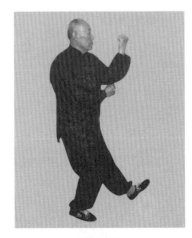

圖81

右拳眼與左肘尖相貼。

勁意法訣：

意想右腳大趾則左拳往上沖擊。

防衛作用：

當對方出右拳擊我面部時，我以右手刁捋其手腕向下沉採，並以左拳沖擊對方下頜骨。若對方左拳擊來，我則以左手刁捋其手腕，以右拳擊打對方下頜。

第八式　金雞獨立（四動）

歌訣：

> 金雞獨立一條腿，
> 提膝頂襠為擊技。
> 先行扣壓後上挑，
> 一膝頂襠停呼吸。

命名釋義：

此式為仿生學象形動作。雞有獨立之能。武術、戲劇、雜技、舞蹈多有模仿。稱為「金雞獨立」。本式即以一條腿支撐全部體重，而另一腿屈膝提起形如雞之單腿獨立狀態，故取此名。

第一動　雙掌滾壓

左腳掌慢慢落平，左腿屈膝前弓，右腿在後伸直成弓步；同時，右拳變掌向左後下方扣壓，左拳變掌向上伸至右耳旁；目視左後下方。（圖82）

圖 82

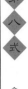

常見錯誤：

右手按得太低，散氣。

糾正辦法：

右手扣壓不低於肚臍。

勁意法訣：

意注左腿內側則右手臂產生扣壓勁。

防衛作用：

當對方出左拳擊我胸部時，我以右手虎口扣住對方手腕，左手推掐對方咽喉。

第二動　右掌上搣（上挑）

右掌沿左臂外側向前上方直挑，中指尖指天，左掌向前、向下使中指尖指地（圖83）；同時，左腿伸膝立直，右腿屈膝提起；目視前方。（圖84）

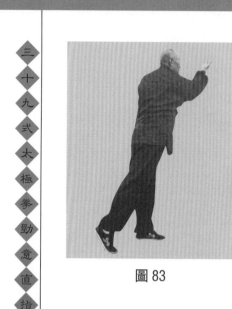

圖 83

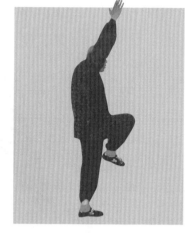

圖 84

常見錯誤：

獨立平衡不穩，搖搖晃晃。

糾正辦法：

鼻尖與左腳大趾、右手中指尖與左腳大趾，三點擺在一垂直線上，二目平視前方。

勁意法訣：

意想左手中指往下指，則右手產生上挑勁。

防衛作用：

當對方出右拳擊我胸部時，我左手刁住對方手腕往裏一擰，隨將右臂穿插至對方右臂下方，利用槓桿原理，左手下壓，右臂上挑，將對方挑起，隨提右膝頂擊對方襠部。

第三動　雙掌滾壓

左臂放鬆使右腳向前下方落步，右腿屈膝前弓，左腿在後伸直；同時，左手虎口向左後方扣壓，右臂外旋虎口

朝上，身體前俯並向右扭轉；
目視右後下方。（圖 85）

常見錯誤：

左手往下伸，鬆鬆散散。

糾正辦法：

左手往右後方伸探，略高
於左肘尖。

勁意法訣：

意想右肩井從背後找左環
跳，則左手產生扣壓勁。

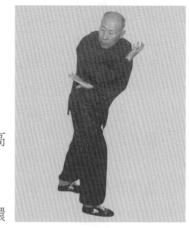

圖 85

第四動　左掌上掤

左掌沿右臂外側向前上方直挑，掌心朝上。右掌向
前、向下指按，掌心向下（圖 86）；同時，右腿伸膝立
直，左膝提起，目視前方。（圖 87）

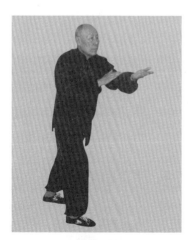

圖 86

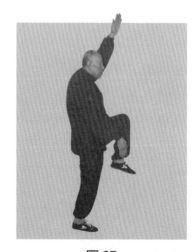

圖 87

常見錯誤：

直立不穩。

糾正辦法：

意想提實腿一側之睾丸（男子）或提實腿側之陰蹺脈，則會有「獨立如日升之感」。且支撐腳也有升空之感。

勁意法訣：

意想右手中指尖向下指，則左掌產生上挑勁。

防衛作用：

當對方出左手擊來，我以右手刁将其左腕，隨以左臂伸到對方左臂下作為支點，用右手下壓對方手腕將其撬起；同時，提起左膝撞擊對方襠部，此招屬致命絕招。不可鬧著玩。練習時，只挑不頂。

第九式　倒攆猴（十動）

歌訣：

> 倒攆猴頭退步攻，
> 腳退手進鎖喉頸。
> 牽引敵手斜後拽，
> 腦後一掌要真魂。

命名釋義：

太極拳術中，將退步過程中的腰胯向後的移動稱為倒攆，將其對手比擬為猴，形容與猴搏鬥時，以一手誘之使其前撲，人則退步，邊退邊用手交替向前擊其頭部，使之不能近身，故取此名。在技法上，既是防禦，又是進攻。

若對方撲來，則以退為進，避開而後以掌反擊其頭頸部。

第一動　右掌反按

　　腳步不變，右臂外旋使右掌心翻轉朝前，指尖朝下，左掌懸腕向左耳旁勾提，右掌向前下推按；目視前下方。（圖88）

常見錯誤：

動作潦草。

糾正辦法：

認真操作，兩手協調。右起左落，兩掌虛合，左提右掖。

勁意法訣：

意注命門穴則右掌產生反按勁。

防衛作用：

當對方出右手向我進擊，我則以右臂接住來手，由裏

圖88

圖 89

而外纏繞一圈，復以掌推按對方的腹部。

第二動　左掌前按

左腳向後撤步，右腿屈膝前弓成弓步；同時，左掌向前推按，右掌下按至右胯旁，掌心向下；目平視前方。（圖 89）

常見錯誤：

右臂鬆垂。

糾正辦法：

右肘尖向後、向上提。

勁意法訣：

意想右肩井從身後去找左環跳，則氣貫左指梢。

防衛作用：

當對方以右手摟我左腳時，我以右手刁住對方來手，然後向後牽拉引帶，隨出左手拍擊對方後腦。

圖 90

第三動　左掌下按

退身後坐，重心移至左腿，右腿舒伸，右腳跟著地，腳尖翹起；同時，右手移至身前，然後從下向上勾提至虎口貼近右耳，左掌向右前下方舒伸，使食指與右腳大趾上下對正；目視右前下方。（圖90）

常見錯誤：

只顧動手，不轉腰。

糾正辦法：

意想左側腰子（腎臟）下降，右腰子上提，並以左腰子為軸向右扭轉。

勁意法訣：

右肩井從背後找左環跳，則左掌產生下按勁。

防衛作用：

當對方出左手進擊，我以左手刁住來手向下沉採，使

圖 91

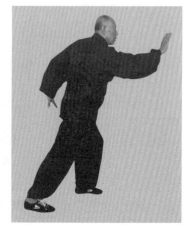

圖 92

對方向前傾跌。給我退步打擊創造有利條件。

第四動　右掌前按

左掌先摸右膝後摸左膝，然後擺至身體左側，掌心朝後（圖91）。右腳向後退步，左腿屈膝前弓，右腿在後伸直成弓步；同時，左掌向下繞一平圓後向左後方回抽，右手朝左腳上方推按；目視前方。（圖92）

常見錯誤：

只顧動右手，不顧動左手。

糾正辦法：

動右手不想右手而想左手，左腿為實腿時，要把意念始終放在左手上。

勁意法訣：

左肩井從背後找右環跳，則右掌產生前按勁。

防衛作用：

當對方右拳擊來，我以左手刁住對方手腕向左後方牽拉，使其前傾，隨以右手拇指尖點擊對方頸部死穴。

第五動　右掌下按

退身後坐，重心移至右腿，左腿舒伸，左腳跟著地，腳尖翹起。同時，右掌找左腳，使掌心與右腳大趾上下對正。左掌由下向上勾提至左耳旁；目視左前下方。（圖93）

常見錯誤：

右手、左腳不合。

糾正辦法：

手腳相合。

勁意法訣：

左肩井從背後找右環跳，則右掌產生下按勁。

防衛作用：

當對方右拳擊來，我刁住對方右手身往後坐，隨即以右手找左腳，則將對方按空而前栽。

第六動　左掌前按

右掌從下向上、向右移至右側（圖94），左腿後撤一步，右腿屈膝前弓成右弓步；同時，右手在身前繞一平圓後移至右胯旁，左手向前推按，

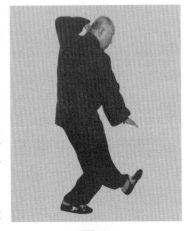

圖93

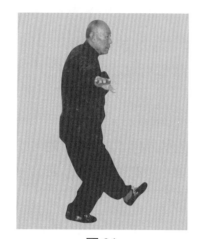
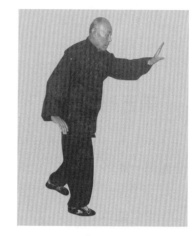

圖 94　　　　　　　　　圖 95

與右腳上下相照，高與肩平；目平視前方。（圖 95）

常見錯誤：

左手偏左，與右腳不合。

糾正辦法：

左掌從右腳上方向前推按。

勁意法訣：

右肩井從背後找左環跳，則左掌產生前按勁。

防衛作用：

牽住對方右手抖一圈後向右後方引帶。使對方頭部前傾，我則以右掌按擊對方之頭、面、頸部或後腦。

第七動　左掌下按

同第三動。（圖 96）

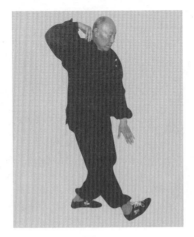

圖 96

第八動　右掌前按

同第四動。（圖 97、圖 98）

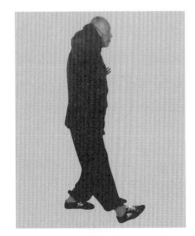

圖 97

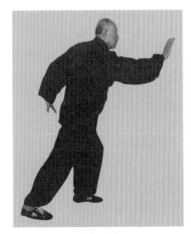

圖 98

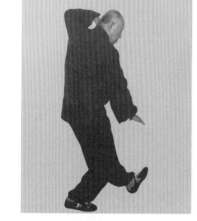

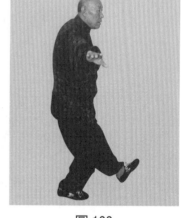

圖 99　　　　　　　　圖 100

第九動　右掌下按

同第五動。（圖 99）

第十動　左掌前按

同第六動。（圖 100、圖 101）

第十式　斜飛勢（四動）

歌訣：

> 斜飛展翅如雄鷹，
> 近身逼靠斜側攻。
> 上臂下腿剪刀合，
> 管叫敵人倒栽蔥。

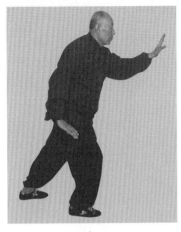

圖 101

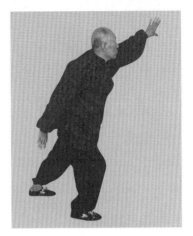

圖 102

命名釋義：

此式兩臂分合閉張等動作，猶如雄鷹展翅斜飛，翱翔於上空之勢。又如飛來黃鶴倒伸腿勢。故取此名。

第一動　左掌斜掤

左手張開虎口向左前上方托架外撐，拇指尖朝地，小指朝天，右手向右後下方回扒；目視左手虎口。（圖102）

常見錯誤：

左手虎口張不開，拇指尖不朝下。

糾正辦法：

意想左手合谷穴，虎口就能張開，左前臂內旋，拇指尖則朝向地面。

勁意法訣：

意想右手摸左腳跟，則右手虎口產生斜掤勁。

防衛作用：

當對方以右拳向我左側面部打來時，我則以左掌虎口卡住對方上臂裏側，他就打不著了，這叫截勁。

第二動　左掌下捋

收左腳向右腳靠近，腳尖虛點地面；同時，左手從左前上方捋採至右胯外側，右手從右後下方向左上橫移至左耳旁；目視左前上方。（圖103）

常見錯誤：

兩手隻走斜線，不走圓弧。

糾正辦法：

兩臂伸展，兩手要最大限度地畫弧線。

勁意法訣：

意在右手向左後上畫弧，則左掌產生下捋勁。

防衛作用：

當對方以左掌向我右耳擊來時，我以左掌往右後下方捋採對方右臂，右手托住對方左肘向左上方橫撥，兩手合力將對方兩臂鎖住，然後以左腿勾住對方腳跟後的委中穴，兩手向前一推，對方勢必仰面跌倒。

第三動　左腳前伸

左腳向左前方橫移一步，腳跟著地，腳尖翹起，兩手動作不變。（圖104）

常見錯誤：

左腳向前邁得太遠，給下一動逼靠造成不利於我方的態勢。

圖 103　　　　　　　　　圖 104

糾正辦法：

兩腳相距一腳半寬的距離，給下一動打擊創造有利條件。

勁意法訣：

左手指尖往右後下方舒伸，則左腳自動前伸。

防衛作用：

將左腿放在對方兩腿後面，將對方兩腿套鎖住，然後實施有效打擊。

第四動　左肩左靠

左腳慢慢落平，左腿屈膝前弓，右腿在後伸直成弓步；同時，兩臂向左前和右後兩側分展，形似白鶴斜飛；目視前方。（圖 105）

常見錯誤：

左臂偏左，與左腿上下不合。

圖 105

糾正辦法：

使左上臂與左大腿上下對正。

勁意法訣：

手臂相分則產生靠勁。

第十一式　提手上勢（四動）

歌訣：

> 提手上勢勾提打，
> 左擊右打摘下巴。
> 迎面貼紙閉神氣，
> 邊向左扭邊下壓。

命名釋義：

此式是以屈腕、屈肘向上勾提，如提勾秤狀。實則意

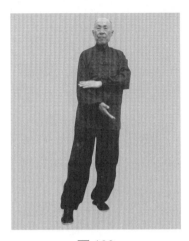
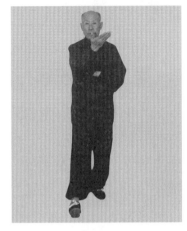

圖 106　　　　　　　　圖 107

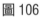

欲以手腕部向上擊人下頜，故取此名。

第一動　半面右轉

　　右腳尖外擺，左腳尖內扣，身體半面向右轉；同時，右掌向前上方畫弧置於小腹前，掌心斜向上（圖 106），左掌附於右臂彎內側；目平視前方。（圖 107）

常見錯誤：

右手偏右。

糾正辦法：

右手背正對左腳面。右臂與左腿內側相合。

勁意法訣：

右肩井從背後找左環跳，身自向右轉。

防衛作用：

　　當對方以左拳擊我右肋處，我以左手按住對方左手腕，右臂伸到對方左臂下，左手一按，右臂一挑，把對方

挑起至雙腳離地從而摔倒在地。

第二動　左掌打擠

右臂屈肘橫置於胸前，左掌前移至右腕內側呈十字相交狀；同時，右腿屈膝前弓，左腿在後伸直；目平視前方。（圖 108）

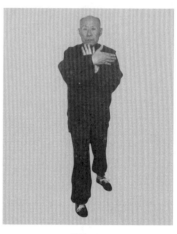

圖 108

常見錯誤：

左手指鬆搭在右腕上，鬆軟無力。

糾正辦法：

左手推按右腕，五指展開，剛勁有力。

勁意法訣：

意想右腳慢慢落平，則產生擠勁。

防衛作用：

當對方左拳向我擊來，我先將來手向左捋採，然後將右臂橫置於對方胸前，同時以右腿套住對方左腿，左手推擠對方。

第三動　右掌變勾

左腳向右腳靠近，腳跟虛著地面；同時，右掌變勾手，勾尖朝下，右手腕向上勾提，左掌翻轉下按，掌心向下；目視前方。（圖 109）

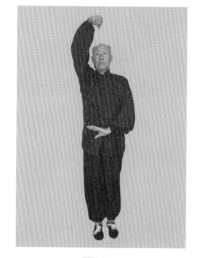

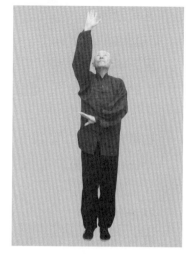

圖109　　　　　　　　圖110

常見錯誤：

右肘不垂，擊打無力。

糾正辦法：

使右腕與右肘尖上下成垂直。

勁意法訣：

意在左掌下按，則右腕自動向上提打。右手五指似抓
一小球，則腕部產生掤勁。

防衛作用：

當對方托我兩肘時，我則以左掌下按，右掌變勾手，
以腕部擊打對方的下頜。

第四動　右勾變掌

右勾手變掌，向前上方伸直，掌心向外；目仰視上
空。（圖110）

常見錯誤：

左腳過早踏實。

糾正辦法：

左腳底保持虛空。因為左腳一變實，右手就失去擊打能力。

勁意法訣：

手追眼神，擊打有勁。眼上手上，眼下手下。神走、意追、氣催、勁到。

防衛作用：

當對方右拳擊來，我以左手採住其右手腕，以右手中指尖點擊對方神庭穴，意透至啞門穴。

第十二式　白鶴亮翅（四動）

歌訣：

> 白鶴亮翅張手臂，
> 單展雙亮任意飛。
> 亮翅本是擒拿法，
> 控住一臂制全體。

命名釋義：

本式係仿生學象形動作。兩臂先單展後雙亮，猶如白鶴舒展羽翅。故取此名。

第一動　俯身按掌

身體前俯，左手鬆垂，手心朝裏，指尖朝下，右掌屈肘橫置於頭頂前上方，手背對正頭頂，指尖朝左；目視下

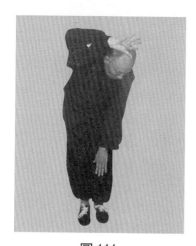

圖 111

圖 112

面。（圖 111）

常見錯誤：

身體向下蹲坐。

糾正辦法：

兩腿立直。

勁意法訣：

眼看左手指，意想百會穴，神意不同處，內勁自然來。

防衛作用：

當對方以右拳向我擊來，我以左手反扣對方右腕向下沉採，以右掌拍擊對方面部。

第二動　向左扭轉

左手心翻轉朝外，向左橫移至左膝外側，此時身體向左扭轉，身體重心移至左腿，目隨手移，俯視左前下方。（圖 112）

常見錯誤：

左手離腿過遠，使右手失
去掤勁。

糾正辦法：

左手運轉應貼近左腿，右
手才有掤勁。

勁意法訣：

意在左手中指、食指和拇
指逐個躲眼神，左手圍繞左膝
繞行 90°，如此則右手產生掤
勁。

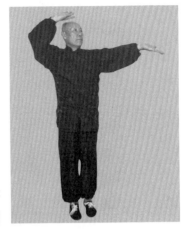

圖 113

防衛作用：

當對方身體與我貼近，我以右手橫托對方身體上部，
左手鬆垂旋轉，將對方由右向左掤出。

第三動　左掌上掤

身體直立，左掌向上緩緩抬起，掌心向上，高與肩
平，右掌不變；目視左掌（圖 113）。左掌屈肘，左臂旋
轉使掌心向外，雙掌同時向頭頂上方舉起，雙掌心均向
前，指尖朝天；目視頭頂上方。（圖 114）。

常見錯誤：

動作潦草，做不到位。

糾正辦法：

認真仔細操作。

勁意法訣：

意在左手無名指，中指舒伸，凸掌心，則左掌產生上

圖114

圖115

掤勁。

防衛作用：

當對方以右拳向我擊來，我以右手刁住對方右手腕，左臂伸到對方右臂下方，將對方掤起，使對方雙腳離地從而傾倒。

第四動　兩肘下垂

兩臂外旋，使兩掌心翻轉朝後，鬆肩墜肘至兩腕橫紋與肩同高為度，收腹鬆腰，雙腿屈膝下蹲，重心移至左腿，右腳變虛；二目向前平視。（圖115）

常見錯誤：

兩肘墜得太低，兩手開得太寬。

糾正辦法：

兩手腕的橫紋與肩同高，兩肘尖與兩膝關節上下相對，兩手小指與肩頭同寬。

勁意法訣：

中指指天掌心突出，鼻子尖找肚臍眼，則兩手背產生前掤勁。

防衛作用：

我右手旋擰對方右腕，左手臂黏住對方右臂往裏翻轉，左臂下壓，對方必被我滾壓前栽。

第十三式　海底針（四動）

歌訣：

> 海底針先進摟推，
> 反拿敵腕插地錐。
> 任他鋼筋鐵骨手，
> 也必在吾足下跪。

命名釋義：

因其做法是手指像針似的向下載插，也有向下的採法和拿法，還有向前點刺對方腋下之海底穴。故取此名。

第一動　左掌下按

身體微左轉，重心移至右腿，左腳變虛；左掌鬆落於左前下方，掌心朝下，指尖朝左，右掌變勾手，虎口貼近右耳；目視左前下方。（圖116）

常見錯誤：

腳步重滯。

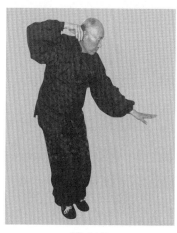
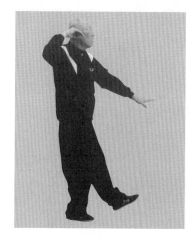

圖 116　　　　　　　　圖 117

糾正辦法：

腳步既能後躍，又能前躥，既可躲閃，又能追逐。即蹬前腳則往後躍，蹬後腳則往前躥，輕便靈活。

勁意法訣：

左腿鬆淨，則左掌產生下按勁。

防衛作用：

當對方向我身體左側踢來，我隨向右側躲閃，並以左掌按壓對方膝部。

第二動　右掌前按

左腳向左前方開步，左腿伸直，腳跟著地，腳尖翹起（圖 117），左腿屈膝前弓，右腿在後伸直成弓步；同時，左掌向左橫移至左膝外側，右掌向左腳上方推按，右臂外旋，使右手虎口朝天，肘尖朝地，手背與肩平；目平視前方。（圖 118）

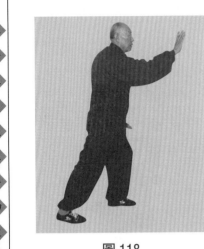

圖 118

圖 119

常見錯誤：

右手推得太過。

糾正辦法：

右手勞宮與左腳湧泉感覺相通為度，兩肩與兩胯保持上下平正，不可偏斜。

勁意法訣：

意想左肩井從背後找右環跳，則右掌產生前按勁。

防衛作用：

當對方右腳向我踢來時，我左手向下撥格，右掌用力推按對方胸部。

第三動　右掌前指

退身後坐，重心移至右腿，左腿舒伸，左腳尖翹起，右手食指尖從上向前指出；目視正前方。（圖 119）

常見錯誤：

手未前指便向後撤步。

糾正辦法：

此動特點是手向前指，而身向後退。

勁意法訣：

鬆開右臂向前上方伸出，此為慣性順遂。

防衛作用：

當對方抓住我右腕時，我右手用力隨對方前指，利用慣性使對方失衡。

第四動　右掌下指

收左腳向右腳靠近，腳尖虛點地面，雙腿屈膝下蹲；同時，右手食指尖回指自己的右腳大趾，左手以食指貼緊右耳梢；目視前下方。（圖120）

常見錯誤：

身體向下蹲得太低。

糾正辦法：

右手指尖下指到膝關節即可，雙腿半蹲即可。

勁意法訣：

意想右手小指甲外側之尺澤穴，沿後谿、經少海到腋下之極泉穴則產生沉採勁。

防衛作用：

當對方抓我右腕時，我以左手輕輕扶於對方之右手指

圖120

上，然後右手以食指向下栽指，對方便會跪倒在地。

第十四式　扇通背（臂）（二動）

歌訣：

扇通臂勢似展扇，

技法本是托挑穿。

右手反拿敵手腕，

左掌直奔腋下扇。

命名釋義：

此式名稱係象形動作。即將自己的腰（脊椎），比喻為摺扇之扇軸，兩臂比喻為扇之邊骨。所以，腰一轉動而帶動兩臂向兩側分張，猶如摺扇之突然開放與突然收合一般，故取此名。

第一動　兩臂前伸

左腳向前邁出，腳跟著地，腳尖翹起；同時，右手緩緩向前上抬至與肩平，掌心朝下，左掌隨之向前伸出，掌心朝上，兩掌心有虛合之意；目平視前方。（圖121）

常見錯誤：

有時食指尖往上挑，有時直臂上提，兩者都不對。

糾正辦法：

當右掌下採時，意想右手臂的下面，從前往後想。當右手上抬時，意想右手臂的上面，從後往前想，這樣升降起落就自如了。

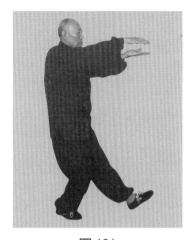

圖 121

圖 122

勁意法訣：

意想右肩井、曲池、合谷則產生上挑勁。從後往前想，根節、中節、梢節，就把人給挑起來了。

防衛作用：

當下採對方遇到掙扎時，順勢抬起右手刁拿挒帶，使對方右肋暴露在外，給我進左手擊打有可乘之機。

第二動　左掌前按

左腳尖內扣，身體右轉，兩腿屈膝半蹲成馬步；同時，左掌向前推按，右掌回抽至頭頂右上方，掌心朝天；目視左前方。（圖 122）

常見錯誤：

兩臂分展太過，與兩腿不合，上下不相隨，架子散亂，內氣不和。

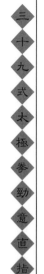

糾正辦法：

拳架雖然是拉開的，但手腳、肘膝、肩胯卻是上下相呼應的。這樣周身一家，勁是整的，內氣也是和的。

勁意法訣：

意想腰部的命門穴（扇軸），則兩手產生架打勁。

防衛作用：

我以右掌架起對方右臂，隨進左步，以左掌根直擊對方右肋部。

第十五式　左右分腳(十二動)

歌訣：

> 左右分腳高探馬，
> 手腳併用巧施加。
> 起腳踢胸又點肋，
> 探馬原是大擒拿。

命名釋義：

左右分腳，包括左右高探馬，即左高探馬右分腳，右高探馬左分腳。左右各二式，動作兩兩對稱。所謂高探馬，即手掌向前探出，形如探身跨馬之勢。所謂分腳也就是說以腳面繃平，用腳尖踢胸點肋，兩足左右分踢之意，故取此名。

第一動　兩掌虛合

右腳尖內扣，重心移至右腿，收左腳向右腳靠攏，腳

圖 123

尖虛點地面；同時，左臂外旋使左掌心翻轉朝上，隨屈肘回收至左胸前，指尖朝前；右掌前伸向左，使掌心朝下橫置於左掌心之上，指尖朝左，兩掌虛合；目平視前方。（圖 123）

常見錯誤：

兩掌心不相對。

糾正辦法：

要做到兩掌心相對而不相接，即兩掌虛合。

勁意法訣：

左臂旋轉屈肘回收為化解粘黏引帶勁，與右掌舒伸轉守為攻是相反相成之勁。

防衛作用：

當對方以右手抓我左手腕時，我左臂外旋，屈肘回收，將對方引至身前，隨出右掌橫擊其喉部。

圖 124

圖 125

第二動　兩掌分伸（左高探馬）

　　左腳向左前方斜出一步，腳尖翹起（圖 124），隨即左腿屈膝前弓，右腿在後伸直成弓步；同時，左手虎口張開向左平開；右手向前上方直伸。目視右前上方。（圖 125）

常見錯誤：

右手偏離右腳。

糾正辦法：

右手與右腳上下前後要保持在一條線上。

勁意法訣：

意想左環跳往左腳外踝骨上鬆落，則兩掌產生掤勁。

防衛作用：

　　當對方以右拳向我胸部擊來時，我以左手虎口卡住對方右腕，隨向左下方沉採，並以右掌外沿砍擊對方頸部。

<p align="center">圖 126</p>

第三動　右掌回捋

　　右掌從右前上方向左後下方回捋至左腿外側，手心朝外，指尖朝後下。同時，左手經面前繞至手背貼近右耳，上體向左扭轉。目視左後下方。（圖 126）

常見錯誤：

頭過低。

糾正辦法：

頭往上頂，脊柱挺直。

勁意法訣：

尾骶骨找右腳跟，則右掌產生回捋勁。

防衛作用：

　　當我往左下方沉採對方右手時，對方必定會掙扎，我便順勢將對方右手帶至身前，然後向對方背後直推。

圖 127

圖 128

第四動　兩掌交叉

右臂內旋，使手心翻轉朝外與左手腕相交叉，抬起頭來；目向兩掌方向平視。（圖 127）

第五動　兩掌高舉

左腿伸膝立直，右腿屈膝提起；同時，兩掌向上高舉超過頭頂，兩掌分開與肩同寬，體微向右扭轉；目轉視右前方。（圖 128）

第六動　兩掌平分

兩掌向左、向右分展，高與肩平，兩掌大指尖均朝天；同時，右腳向右前方踢出。目視右前方。（圖 129）

常見錯誤：

右腳蹬得太高，近乎舞蹈或舞臺化表演，非真正技擊

圖 129

圖 130

術。

糾正辦法：

分腳是用腳尖踢胸點肋，不宜過高。

勁意法訣：

意想左手中指尖無限延長，則勁貫於右腳尖。可踢可點。

防衛作用：

當對方以右拳擊我面部時，我先以兩掌交叉托架，然後以右手刁住對方右腕向右平帶，使其右肋暴露出來，我便以右腳尖踢擊對方之右肋。

第七動　兩掌虛合

右腳跟落地，腳尖翹起，右手向左後下回收，左手從左後向右移至右肩前，兩臂成交叉虛合狀；目視右前方。（圖 130）

圖 131

勁意法訣：

左手五個手指對準右腳五個腳趾，意想右腳趾回找左手指，則手指產生掤勁。手指腹屬陰，腳趾甲屬陽，陰陽一相合則產生掤勁。

防衛作用：

當對方從右側推我右上臂時，我右手往左下方斜插，張開左手向對方的面門處掤出。

第八動　兩掌分伸

右腳落平，右腿屈膝前弓，左腿在後伸直成弓步；同時，右掌虎口張開向右平開，左掌向左前上方直伸；目視左前上方。（圖 131）

勁意法訣：

意想右環跳往右腳外踝上方鬆落，則兩掌產生掤勁。

圖 132

圖 133

防衛作用：

當對方出左拳擊我胸部時，我以右手虎口卡住對方左腕向右下方沉採，隨以左掌外沿劈擊對方之頸部。

第九動　左掌回捋

左掌從左向右後下方回捋至右肋外側，同時，起右掌向上、向左橫移至手背貼近左耳，上體略向右轉；目視右後下方。（圖 132）

勁意法訣：

尾骶骨端找左足跟，則左掌產生回捋勁。

第十動　兩掌交叉

左掌心翻轉朝外，隨向上抬至與右手兩腕相交叉，兩掌心均朝外，目向兩掌交叉方向平視。（圖 133）

圖 134

圖 135

第十一動　兩掌高舉

身體略向左扭轉，兩掌向上高舉；同時，右腿伸膝立直，左腿屈膝提起。目平視左前方。（圖 134）

防衛作用：

對方出拳擊來，我兩手架接對方之來手，然後左手刁住對方右腕，準備發左腳踢擊對方之右肋。

第十二動　兩掌平分

兩掌同時向左前、右後分展，高與肩平，兩掌大指均朝天；同時，發左腳向左前方方向踢出；目視左前方。（圖 135）

常見錯誤：

後手低，前手高。

糾正辦法：

後手略高於前手。

勁意法訣：

意想右手中指無限延長，則勁貫左腳尖。物極必反，可踢可點。

防衛作用：

同右分腳，唯姿勢相反。

第十六式　轉身蹬腳（四動）

歌訣：

> 轉身蹬腳提膝轉，
> 左拳外旋往上鑽。
> 動態平衡把握好，
> 發腳穩準並不難。

命名釋義：

此式之運動特點是：以右腿單腿支撐體重不變；在左膝上提、左腳懸垂不落的狀態下，由面朝東向左後轉成面朝正西方；扭轉 180°，屬於較高難度的平衡動作。然後把腳踢出去，故取此名。

第一動　兩拳交叉

兩手握拳，兩腕交叉於胸前；同時，收回左腳屈膝上提；視線不變。（圖 136）

圖 136

圖 137

常見錯誤：

左腳落地。

糾正辦法：

左腿屈膝上提，左腳懸而不落。

勁意法訣：

意想兩腳內側之陰蹻脈，則產生內合勁。

防衛作用：

當對方出右手擊來，我則以左手刁其手腕往裏擰轉，待發腳踢擊。

第二動　提膝轉身

右腳尖內扣，身體左轉，雙手不變；目視前方。（圖137）

常見錯誤：

左腳落地。

圖 138

糾正辦法：

左膝儘量往左上提。

勁意法訣：

意想左膝關節找左耳朵，則身自左轉。

防衛作用：

當對方以腳踢我，我則以膝橫打。

第三動　兩掌高舉

兩手開拳變掌，隨向上伸舉。目視前方。（圖 138）

常見錯誤：

自立不穩。

糾正辦法：

右膝伸挺，則可立穩。

勁意法訣：

意想兩手高攀在一枝橫伸的樹枝上，則左腳生蓄勁。

防衛作用：

此為左蹬腳的蓄勢。

第四動　兩臂平分

兩手分展，使臂伸直，高與肩平，兩手拇指尖均朝上；同時，發左腳向左前方蹬出，力點在腳跟，高與胯平；目視前方。（圖 139）

常見錯誤：

腳抬得過高，近乎舞蹈或舞臺表演。

糾正辦法：

蹬腳專蹬胯骨處，此處極易骨折，一腳擊倒，使對方戰鬥力全部喪失。所以腳抬得過高，既誤事又無用。

勁意法訣：

意想左睪丸欲展翅飛揚，則左腳自來蹬勁。

防衛作用：

當對方以右腳蹬我而被我左膝撥退落地時，我即發左腳蹬其右胯。

第十七式　進步栽錘（六動）

歌訣：

　　　　進步栽錘進摟推，
　　　　左右攻防盡皆宜。
　　　　抓筋閉脈敵痛縮，
　　　　趁勢下栽擊地錘。

圖 139　　　　　　　　圖 140

命名釋義：

「進步」即腳步向前移動兩步以上，為進步。「栽錘」即拳面朝下，從上往下栽擊，為栽錘。

以上二者合而為一，則稱為進步栽錘。此式為拗步前進，意想右拳猶如握一樹苗，往深坑內栽植，故取此名。

第一動　左掌下按

左腳跟落地，腳尖翹起；同時，右臂放鬆，右掌變勾手，回收於右耳旁，左掌翻掌下按於左膝上方。目視前方。（圖140）

常見錯誤：

左腳跟落地時，重而有聲。

糾正辦法：

右手腕向上勾提，則左腳落地無聲。

121

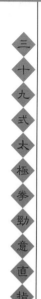

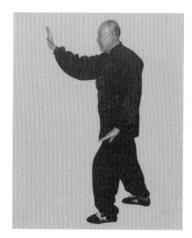

圖 141

勁意法訣：

意想右肩井從背後找左環跳，則左掌產生下按勁。

防衛作用：

當對方以右腳踢我，我則以左掌撥按對方膝關節，隨後以右掌推擊對方胸部。

第二動　右掌前按

左腳落平，左腿屈膝前弓，右腿在後伸直成弓步；同時，右掌向左前上方推按，右臂外旋，使右手虎口朝天，右肘尖朝地；目視前方。（圖 141）

常見錯誤：

右掌低於肩。

糾正辦法：

右掌背之外勞宮與右肩井成水平，「掌不離肩」。

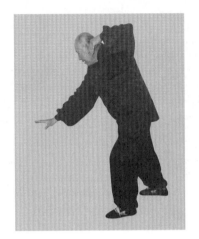

<p align="center">圖 142</p>

勁意法訣：

尾骶骨端找後腳跟，則右掌產生前按勁。

防衛作用：

當對方以右腳踢我，我則以左手摟開對方來腿，隨進左步靠逼，復以右掌推擊對方面部或按對方胸部，對方必仰跌。

第三動　右掌下按

左掌變勾手，向上勾提至左耳旁。同時，右掌向下按至左膝前；目視前下方。（圖 142）

常見錯誤：

右手偏右，與左腳不合。

糾正辦法：

右手心（勞宮穴）與左腳心（湧泉穴）要互相感通，按掌才有合勁、整勁。

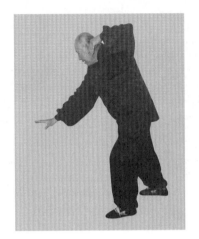

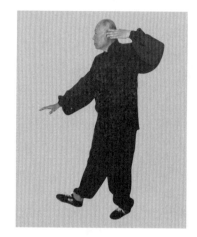

圖 143

圖 144

勁意法訣：

意想提左耳梢，則右掌產生不按勁。

防衛作用：

當對方以右掌推按我胸部時，我左手貼身向上勾提，化解對方之推按勁。對方又以左腳踢我下部，我則以右掌撥按對方膝關節，使其上下皆落空。

第四動　左掌前按

右腳向前邁出一步，腳跟著地，腳尖翹起（圖143），右腳落平，右腿屈膝前弓，左腿在後伸直成弓步；同時，左掌向前上方推按，右手隨之鬆落於右胯旁。目視前方。（圖144）

常見錯誤：

左掌低於肩，胸部憋氣。

圖 145

糾正辦法：

左掌背應與左肩成水平。

勁意法訣：

意想右手摸左腳，則左掌產生按勁。

防衛作用：

當對方以左腳踢我下部時，我以右手摟開其左腿，復進右步至對方左腿內側逼靠，再出左掌推擊對方面部或按其胸部，對方必仰跌。

第五動　左掌下按

右掌變勾手，由下向上勾提至右耳旁，左掌向下按至右膝前；目視前下方。（圖 145）

常見錯誤：

左掌偏左，手腳散亂。

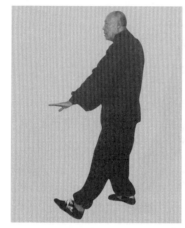

圖 146

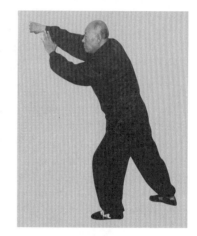

圖 147

糾正辦法：

左手與右腳相合。

勁意法訣：

意想右手腕向上勾提，則左掌產生下按勁。

防衛作用：

當對方出右腳踢我下部時，我以左掌撥按其右腿。

第六動　右拳下栽

右手握拳，左腿向前邁出一步，腳跟著地，腳尖翹起（圖 146），右拳照左腳上方直伸，右臂內旋，使右拳眼轉朝地面（圖 147），同時，左腳落平，左腿屈膝前弓，右拳隨之向左腳前栽擊，左手扶於右手腕處；目視前下方。（圖 148）

常見錯誤：

右拳偏右，與左腳不合。

圖148

糾正辦法：

以右拳打自己的左腳，拳腳相合。

勁意法訣：

意想左腳外踝骨反找右拳，則右拳產生巨大的栽擊勁。

防衛作用：

當對方出右拳擊我面部時，我以右手接其右腕，左手接其肘下，順勢往右回帶使其落空。

第十八式　翻身撇身錘（六動）

歌訣：

翻身撇捶仁用法，

一打太陽一背挎。

金絲纏腕擒拿手，

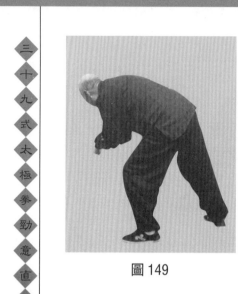

圖 149

圖 150

管叫敵人跪地求。

命名釋義：

此式指身體由前往後扭轉 180°，利用離心力將拳、掌向外拋出去的形態。故取此名。

第一動　右拳上舉

左腳尖內扣，右腳尖外擺（圖 149），身體向右扭轉，右臂屈肘，肘尖向右後上方頂擊，左手指尖抵於右臂彎處（圖 150），身體繼續向右後扭轉，右臂直伸，右拳向前上方舉起，左掌心推右拳眼，右腳向右開步，腳跟著地，腳尖翹起；目視右拳上方。（圖 151）

常見錯誤：

回身頂肘時，身體重心換到右腿變成右弓步。

糾正辦法：

此動身體重心一直在左腿，保持不變。

圖 151

圖 152

勁意法訣：

意想尾骶骨對準左腳跟，眼神往右後上看，則身體旋轉自如，發勁得心應手。

防衛作用：

當對方從我身後襲來，我右後轉身，邊躲閃邊以右肘頂擊對方，復以右拳擊打對方太陽穴。

第二動　右肘下採

右腳落平，右腿屈膝前弓，左腿在後伸直成弓步；同時，右臂屈肘收至右膝上方，左手追隨右拳眼下移（圖152），然後，左掌沿右拳面下移至右拳底部，手心朝上，托住右拳，右拳變掌，掌心朝前，指尖朝上，左右兩掌橫豎相交而不相接；目視前方。（圖153）

常見錯誤：

兩掌心相對。

圖 153

糾正辦法：

掌心要錯開，以左掌置於右腕下為度。

勁意法訣：

尾骶骨對準後腳跟，則右肘產生下採勁。

防衛作用：

當對方以右手抓我右腕時，我則以右肘尖下採後帶，復以「金絲纏腕」之法切搣其手腕，對方必立即跪地。

第十九式　　二起腳（六動）

歌訣：

二起腳法踢蹬踹，

腿長勁大飛起快。

刁住敵手反背�@@，

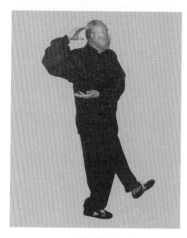

圖 154

圖 155

管保發腳不落空。

命名釋義：

此式指左右兩腳逐步連續起落，交替踢蹬，故取此名。

第一動　提手開步

兩掌向身體右側上提、右掌置於右肩上方，左掌置於右肋旁；同時，左腳向前邁出一步，腳跟著地，腳尖翹起；目平視。（圖 154）

勁意法訣：

意想右肩井從背後找左環跳，則催動左腳向前邁出。

第二動　兩掌分伸

兩掌向左橫移至身體左側，右手虎口套於左耳廓，左手在下，掌心朝上，指尖朝前，身體隨向左轉（圖 155），然後，左腳落平，左腿屈膝前弓，右腿在後伸直成

圖 156

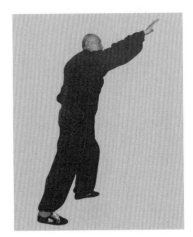

圖 157

弓步（圖 156），左手張開虎口向左平開，右手向前上方直伸；目視右前上方。（圖 157）

常見錯誤：

左手太高。

糾正辦法：

左手與膝平。

勁意法訣：

意想左環跳落在左腳外踝骨上，則兩手產生掤勁。

防衛作用：

當對方出右拳擊我胸部時，我以左手虎口接住來手向左下方沉採，復以右掌外沿砍擊對方頸部之頸動脈。

第三動　右掌回捋

右掌從前上方向左後下方捋回至左胯旁，左掌從左向上再向右繞至右耳旁；目視左後下方。（圖 158）

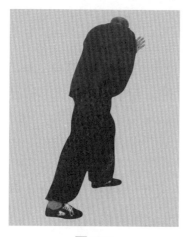
圖 158

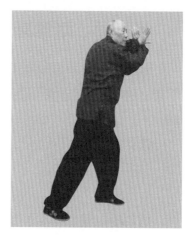
圖 159

常見錯誤：

單走右手。

糾正辦法：

用右手，想左手。兩手相反相成，繞圓畫圈。

勁意法訣：

意想左手繞上弧，則右手產生回挒勁。

第四動　兩掌交叉

抬頭豎頂，身體右轉，右手翻掌心朝外並向上抬起，隨後與左手腕交叉。目視右前方。（圖159）

勁意法訣：

尾骶骨對準右腳跟，則兩手產生托架勁。

防衛作用：

當對方出右拳向我擊來，我以兩手交叉之勢架接來手，防中寓攻。

第五動　兩掌高舉

兩腕分開，兩掌向上高舉超過頭頂；以手帶身，身隨手起，左腿伸膝立直，右腿屈膝提起。目視前方。（圖160）

常見錯誤：

站立不穩。

糾正辦法：

意想提左睪丸（女子提腿內側之陰蹻脈）。

勁意法訣：

意想兩手攀在一枝橫伸的樹枝上。則蹬腳的蓄勁產生。

防衛作用：

此為右手抻拉對方之右臂，準備蹬擊對方胯骨的過渡姿勢。

第六動　兩掌平分

左右兩掌向前後平分，兩臂展平，兩掌大指尖均朝上；同時，右腳向前蹬出。目視前方。（圖161）

常見錯誤：

後手低，前手高。

糾正辦法：

後手略高於前手。

勁意法訣：

意想左腳蹬地，則反向右腳貫蹬勁。

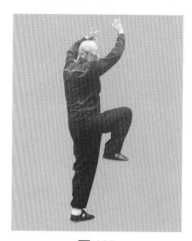

圖160

圖161

防衛作用：

當對方右拳向我擊來，我以右手刁住對方右腕反擰其臂，隨起右腳蹬其胯骨。

第二十式　左右打虎勢（四動）

歌訣：

> 打虎倒象威武勢，
> 餓虎撲食刁捋採。
> 拖住獵物揚長去，
> 猛一回頭勾拳擊。

命名釋義：

此式既是象形動作，又是仿生動作。僅左右披閃，雙拳並舉而言，則形似打虎之勢。但其定勢卻像爬山虎的姿

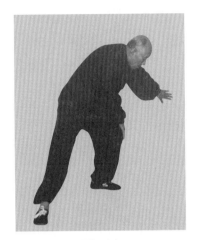

圖 162 圖 163

態。虎有三絕技：撲衝、尾掃、胯靠。本式開始動作，形
如虎撲，如探爪、刁捋、沉採。拖拉引帶，則像猛虎捕獲
獵物拖走之勢，故名。

第一動　兩掌下合

右腳回收，右腿屈膝上提；同時，兩臂內合於胸前，
右手中指尖指向左臂彎處（圖 162）。然後，右腳落於右
前下方，腳跟著地，腳尖翹起，兩掌同時下落，右掌置於
左膝上，左掌置於左膝外側；目視左手。（圖 163）

常見錯誤：

開始時上體搖晃，站立不穩。

糾正辦法：

意想上下肢左右交叉相合就站穩了。

勁意法訣：

意想兩手中指尖，左探右點，則將對方來手制住。右

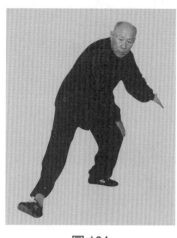

圖 164

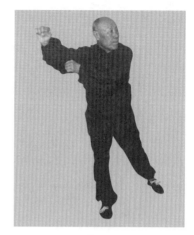

圖 165

手摸左膝，則可將對方採倒。

防衛作用：

當對方以右拳擊我胸部時，我以左手指尖向右回圈前探，以中指尖點擊對方右跟。另以右手向左回圈，以中指尖點擊對方右肘上之曲池穴。

第二動　兩拳並舉

右腳尖外擺（圖 164），右腳落平，右腿屈膝前弓，左腿在後伸直成弓步。兩掌沿左膝、經右膝畫弧變拳向右上方舉起，高與頭平，右拳面向南，拳眼向東，左拳眼扶於右肘尖下；目視正東方。（圖 165）

常見錯誤：

左拳眼與右肘尖不相貼，左腳尖與右腳尖方向不一致。

糾正辦法：

左拳眼貼右肘尖，左腳尖內扣。

圖 166
圖 167

勁意法訣：

意想右拳小指方向。

防衛作用：

右手抓住對方右手腕，左前臂伸到對方右臂下方：左掌心一凸，就把對方給整個拿住了。

第三動　兩掌回捋

右腳尖內扣 90°，身體向左扭轉；同時，右拳向左摜擊（圖 166），然後，左腳後撤一大步，腳尖點地，兩拳變掌，隨向正東方伸探（圖 167），然後，兩掌向後、向左回捋；同時，兩腳以腳尖為軸，先收左腳跟，後蹬右腳跟，使兩腳尖均朝正北方；目視左前下方。（圖 168）

常見錯誤：

腳底亂動。

圖168　　　　　　　　圖169

糾正辦法：

右打虎勢是以腳跟為軸，腳尖擺動，即右腳尖外擺，左腳尖內扣。左打虎勢是以腳尖為軸，腳跟轉動，即左腳跟往裏收，右腳跟往外蹬。

勁意法訣：

意想左腳內側之公孫穴，則回�574勁產生。

防衛作用：

當對方用拳擊我身體左側，我則向左轉身避閃，並用右拳摜擊對方太陽穴或後腦，用左拳擊對方章門穴（軟肋處）。

第四動　兩拳並舉

兩掌變拳，左拳從左膝上方舉起，拳眼朝東，高與頭平，右拳眼扶貼於左肘尖下方。目視正東方。（圖169）

139

常見錯誤：

右拳眼不貼左肘尖。

糾正辦法：

右拳眼儘量貼左肘尖。

勁意法訣：

意想左拳小指側，目視正東方，神意不同處，則勁貫拳頭。

防衛作用：

當對方以腳蹬我右胯時，我則舉左拳，回頭看便可閃開對方的腳。

第二十一式　雙風貫耳（四動）

歌訣：

> 雙風貫耳提步蹬，
> 兩拳對擊快如風。
> 卦形火雷噬嗑象，
> 打得敵人腦轟鳴。

命名釋義：

「雙風」，單掌打耳光名為「單耳貫風」，雙拳貫擊耳門名為「雙風貫耳」故取此名。

第一動　兩拳高舉

左腿伸膝立直，右腿屈膝提起，兩拳高舉至頭頂上方，身體略向右轉；目視正東方。（圖170）

圖 170

圖 171

常見錯誤：

身體搖擺，站立不穩。

糾正辦法：

意想兩手攀在一枝橫伸的樹杈上就站穩了。

勁意法訣：

意想抽提睪丸，則利於右腿避閃。

防衛作用：

此動是騰挪避閃對方之腳蹬，而後反蹬其胯的待發狀態。

第二動　兩掌平分

兩拳變掌，向前後平分，兩手大指尖均朝上，兩臂分展，高與肩平；同時，右腳向正東方蹬出；目平視。（圖171）

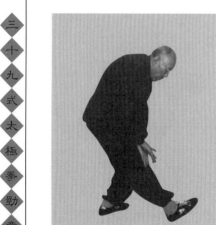

圖 172

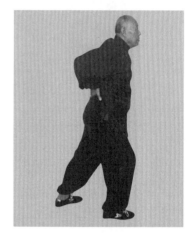

圖 173

常見錯誤：

前手高，後手低。

糾正辦法：

後手略高於前手。

勁意法訣：

意想左腳蹬地，則勁貫於右腳。

第三動　兩掌下採

右腳下落，腳跟著地，腳尖翹起，兩掌下落於身前，右手背貼於右膝上，左手背貼於右手心上（圖 172）。接著，右腳落平，右腿屈膝前弓，左腿在後伸直成弓步；同時，兩掌變勾手從左右兩側繞回腰後，兩掌心貼於腰間，兩中指對接；目視前方。（圖 173）

常見錯誤：

動作不認真，浮皮潦草。

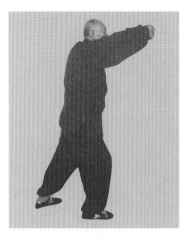

糾正辦法：

按規矩認真操作。

勁意法訣：

意在肚臍回收，則兩掌產生下採勁。

防衛作用：

當對方從身前來摟抱我時，我則空胸，用下插掌楔入中間，隨向外掤撐將對方掤出。

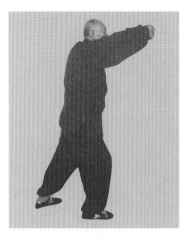

圖174

第四動　兩拳相對

兩掌向後下方一推，分左右兩側甩向面前，手背相對，隨即攥拳，兩拳面相對，拳心均朝外，拳眼朝地；目視前方。（圖174）

常見錯誤：

兩手過早握拳，拳眼相對。

糾正辦法：

兩手不到面前不握拳。要用拳面對擊。

勁意法訣：

鼻尖對正前腳大趾，意想前腳大趾，則兩拳產生對擊勁。

防衛作用：

當對方向我面前撲來時，我以兩拳攢擊對方之兩耳；當手背貼上對方之耳門時，兩手攥拳，兩拳對擊。

第二十二式　披身踢腳（四動）

歌訣：

> 披身原是閃身法，
> 避實擊虛把腳發。
> 踢腳手足合併用，
> 發放敵人仰面跌。

命名釋義：

披身即是閃身，指躲閃開對方進攻之勢，再發腳踢擊對方之意。

第一動　兩拳右轉

以右腳尖為軸進腳跟，身體右轉；同時，右拳向右平移，左拳隨右拳移動；目視左前方。（圖175）

常見錯誤：

轉體不夠。

糾正辦法：

動作規範。

勁意法訣：

意在右拳心向右橫拉。

防衛作用：

當對方抓住我兩臂時，我以右拳向右平移，即可使對方傾跌。

三十九式太極拳勁意直指

圖 175　　　　　　　　圖 176

第二動　兩拳交叉

兩前臂外旋內合，使兩拳交叉於胸前。同時，兩腿屈
膝下蹲成歇步，左膝抵於右腿膕窩處，左腳尖著地，腳跟
翹起；目視左前方。（圖 176）

常見錯誤：

兩腿交叉，左腿被臀部壓住，難於發腿。

糾正辦法：

左膝抵於右腿膕窩，左腳腳跟朝上，腳尖朝下，腳尖
虛點地面。

勁意法訣：

意想上下四肢內側交叉相合。

防衛作用：

當對方兩手抓住我兩臂彎處時，我兩手張開，鬆肩、
墜肘使兩前臂豎直；然後兩前臂交叉，兩腿屈膝下蹲，空

胸緊背，則將對方兩手指挾緊、擰裹，絞纏，使其疼痛難忍又不能逃脫。

第三動　兩拳高舉

右腿伸膝立直，左腿屈膝提起；同時，兩拳向上高舉過頭頂。目視左前方。（圖 177）

常見錯誤：

身體搖擺，站立不穩。

糾正辦法：

意注右耳梢就立穩了。

勁意法訣：

意想兩手抓住吊環。

防衛作用：

此動是踢腳的待發狀態。即從披身到踢腳的過渡姿勢。也就是由蓄到發的中間環節。

第四動　兩掌平分

兩手開拳變掌，隨向左前右後平分，兩手拇指尖均朝上；同時，左腳向左前方踢擊。目視左前方。（圖 178）

常見錯誤：

前手高，後手低。

糾正辦法：

後手略高於前手。

勁意法訣：

意想右腳蹬地，則勁貫左腳。

圖 177　　　　　　　　圖 178

防衛作用：

當對方兩手抓住我兩前臂時，我兩臂分開，隨即以腳蹬踢對方。

第二十三式　回身蹬腳（四動）

歌訣：

> 回身蹬腳向右轉，
> 虎口大張向外翻，
> 縮身下蹲看準確，
> 有的放矢把腳發。

命名釋義：

「回身」即回轉身體或身體迴旋、旋轉。此式以向右轉體180°而分腿蹬擊之意，故取此名。

圖 179 圖 180

第一動　左腳右轉

以右腳為軸，身體向右旋轉，左腳下落，腳尖點地，兩手姿勢不變，目視前方。（圖 179）

第二動　兩拳交叉

左腳落平踏實，重心移至左腿，右腳變虛，身體繼續向右轉，左腿屈膝下蹲，右膝微屈起，右腳尖虛點地面；同時，兩掌變拳，拳心朝裏，兩腕部交叉，目視前方。（圖 180）

勁意法訣：

兩手虎口大張並外旋，則身體自會向右旋轉 180°，全身龜縮下蹲，兩拳自然交叉。

圖 181

第三動　兩拳高舉

左腿伸膝立直，右腿屈膝提起，右腳懸垂；同時，兩拳向上舉起，高過頭頂，拳心翻轉朝外；目視右前方。（圖 181）

常見錯誤：

自立不穩。

糾正辦法：

意提左睾丸，則獨立如日升，就連實腳也有騰空之感。

勁意法訣：

意想提左耳梢，則立身舉拳。

防衛作用：

提右膝，躲右胯，準備反蹬。

第四動　兩掌平分

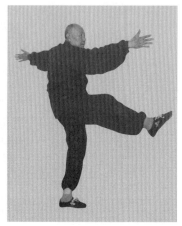

兩手開拳變掌，隨向左後右前平分，兩掌大指尖均朝天；同時，右腳向前蹬出。目視前方。（圖182）

常見錯誤：

蹬出的腳高於胯。

糾正辦法：

腳與胯平。

圖182

勁意法訣：

意注右掌根，則勁貫左足跟。

防衛作用：

兩手架起對方右臂，然後向後引帶，隨後右腳蹬對方胯骨。

第二十四式　撲面掌（四動）

歌訣：

> 撲面掌法左右攻，
> 滾轉下壓需先行。
> 上步套鎖對方腿，
> 消息全憑後足蹬。

命名釋義：

此式動作係以手臂部滾壓對方擊來之手，復以另一手

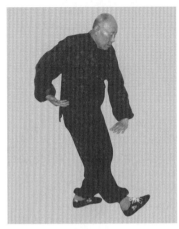

圖 183　　　　　　　　　　　圖 184

掌撲蓋對方之面部，故取此名。

第一動　左掌下按（左掌滾壓）

左腿屈膝向下蹲坐，右腳跟著地，腳尖翹起；同時，左掌從左上向右下方推按，指尖朝右，右手回抽至右肋旁，手心朝上（圖183）。右腳落平，右腿屈膝前弓左腿在後伸直成弓步；同時，左手翻手心朝上，手背貼蓋右膝，右手不變；目視下方。（圖184）

常見錯誤：

動作潦草，做不到位。

糾正辦法：

應認真操作。

勁意法訣：

意在右手屈肘回抽，則左手產生滾轉下壓勁。

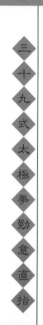

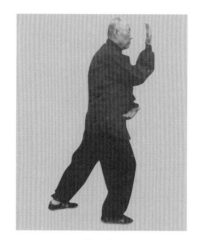

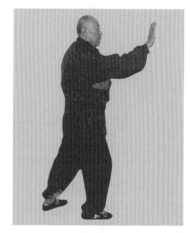

圖 185　　　　　　　　圖 186

防衛作用：

當對方出左拳擊我胸部時，我以左手臂粘住對方手臂滾轉沉採，對方必然前傾，為我撲蓋其面部造成有利之勢。

第二動　右掌前按

抬起頭來向前看，右手向前上方伸舉至掌心對正眼睛，左手虛捧於右肘尖下方（圖 185）。然後，左腳蹬地，右掌翻手心向前撲按；目視前方。（圖 186）

常見錯誤：

右手心低於眼睛就往前撲，左手與右肘尖上下沒有對正，撲面時身往後退。

糾正辦法：

右手心提到與眼睛成水平，左手心在右肘尖下方，右手之氣則上升，以助前撲之勁。當撲面時，腰部往前擁，

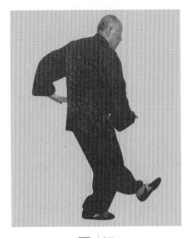

圖 187

圖 188

不可退身。

勁意法訣：

意想後腳貼地，則右掌產生撲勁。

防衛作用：

我以左掌滾轉下壓對方右臂後，右手照對方之面部撲蓋之，對方必仰跌。

第三動　右掌下按（右掌滾壓）

左腳向前邁進一步，腳跟著地，腳尖翹起；同時，左手回抽至左肋旁，手心朝上，右手伴隨左手向左橫移至左膝上方，手心朝下（圖 187）。左腳落平，左腿屈膝前弓，右腿在後伸直成弓步；同時，右手翻手心朝上；目視左前下方。（圖 188）

常見錯誤：

左腳邁步重滯。

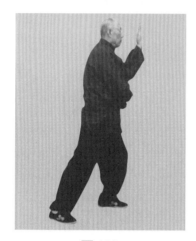
圖 189

圖 190

糾正辦法：

右手掌根向前平推，則左腳上步輕靈。

勁意法訣：

鼻尖找左腳大趾，則右掌產生滾轉下壓勁。

防衛作用：

當對方以右拳擊我胸部時，我以右手臂橫於對方右臂上方，與之十字相交，接著滾轉下壓，粘黏引帶，借對方前伸之勢加以沉採，對方必前傾失衡。

第四動　左掌前按

抬起頭來向前看，左手向前上方伸舉至掌心對正眼睛，右手心橫於左肘尖下方（圖 189）。右腳蹬地，左掌翻手心朝前撲按；目視前方。（圖 190）

常見錯誤：

右掌不在左肘下。

糾正辦法：

右掌心虛捧於左肘尖下方。

勁意法訣：

意想右掌向後抹左臂，則左掌產生撲勁。

防衛作用：

當對方處於失衡之際，我即以左手向對方面部撲蓋，對方必仰跌。

第二十五式　十字腿（單擺蓮）（四動）

歌訣：

> 十字腿向右後轉，
> 鬆腰坐身往遠看。
> 左肘左橫抬右腿，
> 外擺拍擊右腳面。

命名釋義：

此式係以右外擺腿法而擺擊對方的後腰部。我之腿與對方的軀幹十字相交，故名十字腿。另外，我之右腿先裹合，後外擺，形似風擺荷葉狀，故又名單擺蓮。

第一動　左掌右捋

左腳尖向內扣 90°，右腳尖外擺，身體右轉 90°；同時，左手以食指引導向右橫移，掌心向外，右手不動；目視右前方。（圖 191）

圖 191　　　　　　　　　圖 192

第二動　左掌繼捋

左腳仍以腳跟為軸，腳尖內扣 90°，身體右轉 90°。右腳跟虛離地面；同時，左手以食指為引導繼續向右耳旁橫移，手心向外，右手不變；目視前方。（圖 192）

常見錯誤：

轉體時，身體重心發生變化。

糾正辦法：

身體重心不變，左腳以腳跟為軸，腳尖內扣，空胸緊背，兩膝相貼。

勁意法訣：

眼神先走，向右後方看。「身為主，眼為先，眼神一走周身轉。」左手食指尖往右耳垂後移到極點，如此身體轉動極為靈活。

圖 193　　　　　　　　　　圖 194

防衛作用：

當對方從身後抓我右肩時，我以左手虎口扣住對方之右腕往後抽送，使對方身體前傾，為下動擊打造成有利條件。

第三動　右腳上提

右手不動，左肘尖向左平帶，右腳會向左側抬起。（圖 193）

第四動　右腳右擺

右腳向右側外擺。左手拍擊右腳面（圖 194）。左手擺向左後上方，右腳自然落於右前下方，腳跟著地，腳尖翹起，目視左手。（圖 195）

常見錯誤：

提起右膝，左手沒有拍擊左腳。

圖 195

糾正辦法：

右腿向左直伸，向右橫擺，不屈膝，左手向正前方拍擊腳面。

勁意法訣：

空胸緊背，收腹鬆腰，尾閭鬆垂，鬆胯坐實，則擺擊得勁。

防衛作用：

當對方前傾時，我出右手反向兜住對方翳風，並以右腿橫擊對方腰椎，對方必仰跌。

第二十六式　摟膝指襠錘（四動）

歌訣：

摟膝指襠又一錘，

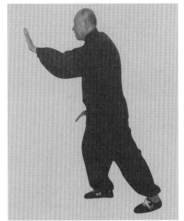

圖 196　　　　　　　　　圖 197

　　　　　專杵膀胱小肚皮。

　　　　　拳腳合出整體勁，

　　　　　錘找腳來腳找錘。

命名釋義：

　　此式係以手掌按對方的膝或向外摟對方的膝，然後，用拳擊打對方的下腹部。故取此名。

第一動　右掌下按

　　左手回勾，虎口貼近右耳。右手向右下方舒伸，按至右膝上方；目視右下方。（圖196）

第二動　左掌前按

　　右腳落平，右腿屈膝前弓，左腿在後伸直成弓步；同時，左掌向右腳上方推按，右臂外旋，使左肘尖朝地，左虎口朝天，右手鬆垂於右胯旁；目視前方。（圖197）

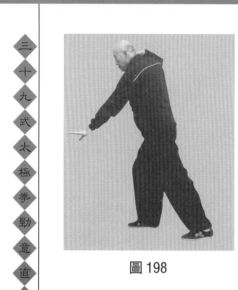

圖 198

圖 199

第三動　上步搬攔

右手向上勾提至右耳旁，左掌向前下按至右腳前上方（圖 198）。左腳向前邁進一步，腳跟著地，腳尖翹起；同時，右掌向右後方掄擺左臂屈肘回掩至左前方，中指尖朝天，肘尖朝地，拇指尖朝裏；目視右後方。（圖 199）

常見錯誤：

兩腿虛實分不清。

糾正辦法：

左腿鬆透，右腿坐實。

勁意法訣：

意想右手指尖無限延長，則左手臂產生搬攔勁。

防衛作用：

當對方出右拳向我胸部擊來時，我以右手向後掄擺，帶動身體右轉成側身，並將左前臂帶起與對方擊來之右前

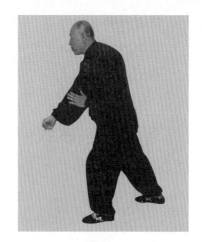

圖 200　　　　　　　　　圖 201

臂十字相交，形成搬攔之勢，使對方之拳落空而身體前傾。

第四動　右拳指襠

右手握拳，回收至右肋間，目視前方（圖 200）。左腳落平，左腿屈膝前弓，右腿在後伸直成弓步；同時，右拳向左腳上方斜下伸出，左手扶於右臂內側。目視前下方。（圖 201）

常見錯誤：

拳腳不合，勁不整。

糾正辦法：

右拳打左腳，拳腳相合。

勁意法訣：

意想鼻尖找前腳大腳趾則右拳產生擊打勁。

防衛作用：

當攔開對方來拳之後，復上左步，出右拳，衝擊對方之下腹部。

第二十七式　正單鞭（六動）

歌訣：

> 正單鞭勢面朝南，
> 上捌反採又前按。
> 變勾開步拉架勢，
> 發放敵人似甩鞭。

命名釋義：

所謂正、斜，係指身體之面朝方位而言。單鞭係指以單臂抽打如抽鞭梢而言，以身體之軀幹喻為鞭杆，手臂喻為軟鞭。故取此名。

第一動　翻拳上步

右腳向前邁出一步，腳跟著地、腳尖翹起；同時，右拳翻轉向上，拳心朝上左手扶於右臂內側。目視前方。（圖 202）

勁意法訣：

意想右曲池找左陽陵，則右拳自動翻轉。意想左鶴頂穴，則右腳自動上步。

防衛作用：

當對方以右手抓住我右腕且握力很大時，我以右曲池

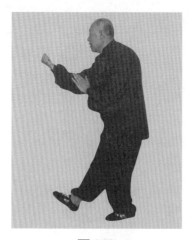

圖 202

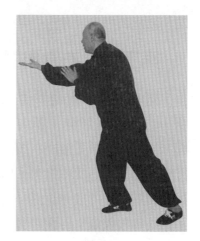

圖 203

找左陽陵，催動右拳翻轉並向前上送伸，同時上右步上掤對方。

第二動　右掌前掤

右腳落平，右腿屈膝前弓，左腿在後伸直成弓步；同時，右手開拳變掌，向右腳上方舒伸，左手伴隨右手前移；目視右前上方。（圖 203）

常見錯誤：

右手偏離右腳。

糾正辦法：

右手背與右腳面上下對正。

勁意法訣：

意想右腳面則右手產生掤勁。

防衛作用：

當對方右手臂被我拿直之後，用他的手臂去捅他的肩

部，則能將對方掤發出去。

第三動　右掌後掤

退身後坐，重心移至左腿，右腿在前舒伸，腳尖翹起；同時，右掌弧形向右後上方繞至右耳處，使中指尖、拇指尖與右眼外角成一直線。左手仍扶於右腕處；目視右食指尖。（圖204）

圖204

常見錯誤：

右手舉得過高。

糾正辦法：

右手高勿過耳尖。

勁意法訣：

意想右手背之外勞宮與左足跟相照，又好似掌心裏托著點什麼東西，這時右掌產生後掤勁。

防衛作用：

當對方以右拳擊來，我以左手接其來手，隨將右臂伸向其臂下，復以右手走外弧線而旋掌，則可將對方掤發出去。

第四動　右掌前按

右肘尖找左膝尖，右腳尖內扣身體左轉，尾骶骨找右腳跟坐實，重心移至右腿，左腳不動，然後，右手背對正右肩，掌心向前平移推按。目視前方。（圖205）

圖 205　　　　　　　　圖 206

常見錯誤：

右掌低於肩。

糾正辦法：

右掌背之外勞宮與右肩井穴成水平。

勁意法訣：

意想右肩井穴，則右掌產生按勁。

防衛作用：

當對方後退時，我以左手伸向對方的背後，並以右掌撲按對方面部，對方必仰倒。

第五動　右掌變勾（變勾開步）

右手大拇指微向外推移，手指回勾變為勾手；同時，左腳向左橫開一大步，腳尖著地，左手仍扶於右脈腕處，目視西南方。（圖206）

常見錯誤：

右手拇指、食指、中指撮攏，腕部沒有掤勁。

糾正辦法：

手指只回勾，不撮攏。

勁意法訣：

左腿鬆透，則右手產生掤勁。

防衛作用：

當對方以右掌向我面部打來時，我以右手刁住對方右腕，向右略微一側身，進左步鎖住對方右腿，準備發放，是待發狀態。

第六動　左掌平按（甩單鞭）

左手弧形向左移至左腳尖上方。掌心由裏向外翻，虎口朝天，肘尖朝地；同時，左腳落平，兩腳尖均向外擺，兩腿敞膝而裏襠，鬆腰沉胯，尾閭鬆垂，向下蹲坐成馬步。目視左手虎口。（圖 207）

常見錯誤：

兩臂直伸如扁擔。

糾正辦法：

兩手與兩腳尖；兩肘尖與兩膝尖，兩肩與兩胯上下相對，不可偏離。

勁意法訣：

意想左手從右腳跟起，經右腳外側，小趾、大趾到左腳大趾、小趾。如此每個時空點

圖 207

都有發勁，最終將對方發放出去。

防衛作用：

左手掄大弧線如甩長鞭，則可將對方發放出去。遇比自己高的人，則從其右臂下方往其面前甩出。遇比自己矮的人，則從其右臂上方往其面前甩出。甩臂時不接觸對方身體。虛甩、空甩才有效。

第二十八式　雲手(六動)

歌訣：

> 雲手動作手運轉，
> 兩手交替畫圓環。
> 形似猿猴搖雙臂，
> 攻防咸宜隨機變。

命名釋義：

「雲手」原名「猿手」，係武術仿生學，模仿長臂猿猴搖動雙臂的動作。後來改名為「運手」，係指兩手交替畫圓環的運動「◯◯」。再後來就改稱「雲手」。係指兩臂上下左右循環運轉，其迴旋纏繞的速度均勻和運動綿綿的姿態，好似天空之行雲一般。雲手的運動特點是：左右手交替在身前繞立圓，此為雲轉動作，故取此名。

第一動　左掌下捋

左掌走下弧線經左膝、右膝前繞到近右肘下方，右手鬆開變掌；同時，重心移至右腿，左腿舒伸變為右撲步；

圖 208

圖 209

目視右手。（圖 208）

勁意法訣：

意想右腳內側之公孫穴，則左掌產生下捋勁。

第二動　左掌平按

左掌走上弧線向左上繞行至正前方時，掌心朝裏，身體重心在兩腿，兩腿伸直（圖 209）。左手向左繞行至左側方時，掌心朝下，左腿屈膝微

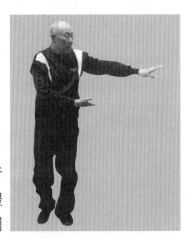

圖 210

蹲，右腳向左腳靠近並齊；同時，右掌走下弧線經右膝繞至左膝前；目視左方。（圖 210）

常見錯誤：

當左手繞到正前方時，眼神看手心。

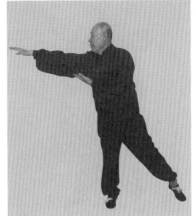

圖 211　　　　　　　　　　　圖 212

糾正辦法：

手心與眼睛平，眼神看手指梢。

勁意法訣：

意想左肩井從背後找右環跳，則左掌產生平按勁。

防衛作用：

　　當對方以右拳擊我胸部時，我以左臂粘住對方手臂繞一圓圈，化開其勁，使其落空，為我出右掌劈擊其頸部，或以右拳擊打其太陽穴創造條件。

第三動　右掌平按

　　右掌從左向右繞行至正前方時，掌心朝裏，兩腿伸膝立直，身體重心在兩腿；目視前上方（圖 211）。右掌繼續向右繞行至右側方時，掌心朝下，重心移至右腿，右膝微屈，左腿向左橫開一步；同時，左掌走下弧線經過左膝、右膝前繞至近右肘內側；目視右手。（圖 212）

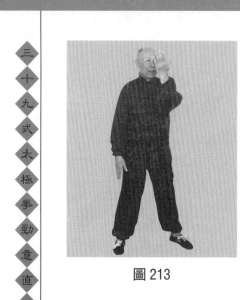
圖 213

圖 214

常見錯誤：

眼神盯著手心走，這樣有害無益。

糾正辦法：

眼神離開手心看前方。

勁意法訣：

意想右肩井從背後找左環跳，則右掌產生平按勁。

防衛作用：

當對方出右手打我左耳時，我以右手格擋並抓握對方手腕向右側牽拉，使對方傾倒。

第四動　左掌平按

左掌從右側弧形繞行至正前方時，翻掌心朝裏，身體重心在兩腿，兩腿伸膝立直，目視前上方（圖 213）。左掌繼續向左繞行至左側方，掌心朝下，此時重心移至左腿，左膝微屈，右腳向左腳靠近並齊；同時，右掌向左繞

行至左膝前；目視左方。（圖 214）

常見錯誤：

做雲手時形如摸魚睡覺，懶懶散散。

糾正辦法：

設想有敵情，無人視若有人，一個人練拳如二人對打。

勁意法訣：

意想左肩井從背後找右環跳，則左掌產生平按勁。

防衛作用：

當對方以左掌擊我，我則掄起左臂甩向對方側後，以左掌拍擊對方後背，對方必受擊而跌撲。

第五動　變勾開步

右掌從左向右弧形繞行至正前方，兩腿伸膝立直，目視前上方（圖 215）。右掌繼續向右繞行至右側方時，右掌變勾手；同時，左腳向左橫開一步，左掌向右繞行至右

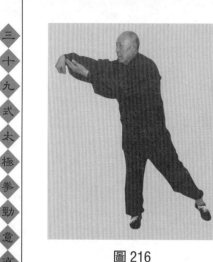

圖 216　　　　　　　　　　　圖 217

手腕內側；目視右手。（圖 216）

常見錯誤：

右手拇指、中指尖合攏，右腕尺側無掤勁。

糾正辦法：

右手五指合攏手心是空的，這樣腕部的掤勁才飽滿。

勁意法訣：

當右手運動時，左腿鬆透，則每個手指都有掤勁，且能勁貫小指尖。意想右手五指梢抓提小球，則腕部產生掤勁。

防衛作用：

當對方以右手擊我時，我以右手刁住其腕，隨進左步至對方身後套鎖，造成我甩臂發手的優勢。

第六動　左掌平按

左掌離開右腕，弧形向左繞行至左側方，掌心朝外，虎口朝天；此時兩腿形成馬步；目視左前方。（圖 217）

常見錯誤：

兩臂伸直。

糾正辦法：

兩臂微屈，肘尖與膝關節上下呼應。

勁意法訣：

鼻子尖對前腳大趾尖，尾骶骨對後腳跟，則產生抽鞭
勁。

防衛作用：

同第四動。

第二十九式　下勢（二動）

歌訣：

> 下勢身姿大幅降，
> 形似白袍鍘刀床。
> 刁挼擓臂後下帶，
> 體重壓砸敵身上。

命名釋義：

此式動作是從高的姿勢突然大幅度降成低的姿勢，形
似雄鷹在高空中盤旋，突然俯衝下落的捕兔之狀。所以，
此式要做出「形如搏兔之鶻，神似捕鼠之貓」的氣勢來。
故取此名。

第一動　右掌前撳

右手放鬆，由勾變掌經右膝、左膝前向左上弧形繞行

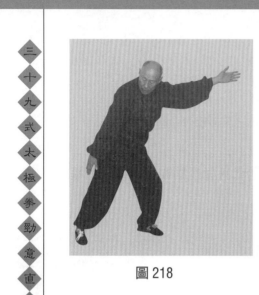

圖 218

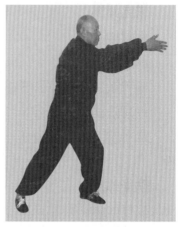

圖 219

至左手旁，兩掌心相對，重心移至左腿，右腿舒伸成左撲
步；目視左方。（圖 218、圖 219）

常見錯誤：

重心未移至左腿，虛實未分清。

糾正辦法：

當右手摸右膝時，右膝往後躲右手，右腿則變為虛
腿。

勁意法訣：

右手摸右膝，右膝躲右手，則勁攢左手。

防衛作用：

當對方以右手抓住我左腕時，我左手變掌，掌心朝
右，拇指尖朝天，中指直伸，食指與四指力夾中指；加之
右手摸右膝，右膝躲右手，則勁攢左手而將對方發出。

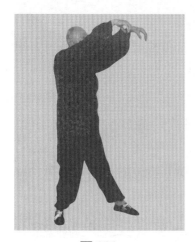

圖 220

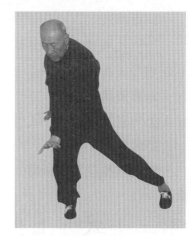

圖 221

第二動　兩掌回捋

　　兩掌由掌變勾，向上勾提至手腕與頭頂平，兩腿立直（圖 220）。然後，兩手向右回捋至身體右側，右腿屈膝下蹲，左腿舒伸成右仆步（圖 221）。身體隨之向左扭轉，左掌移至左膝上方，右掌移至右膝上方；目視前方。（圖 222）

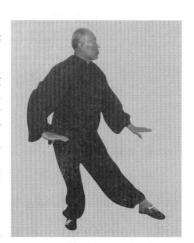

圖 222

175

　　常見錯誤：

　　兩手回摟時，腕部低於頭頂，這樣提不起對方，其根未斷，難於「四兩撥千斤」。

糾正辦法：

一開始回摟上提，使兩腕高與頭頂平，則可使對方雙腳離地而失衡。

勁意法訣：

意想右腳內側之公孫穴，則捋勁產生。

防衛作用：

當對方抓住我兩腕時，我兩手找後腳，則可將對方捋起而傾跌。

第三十式　上步七星（上步騎鯨）（二動）

歌訣：

> 上步騎鯨雙托架，
> 下盤暗將腿腳發。
> 牽引敵臂斜上捋，
> 管叫敵人橫倒跌。

命名釋義：

此式係以兩臂交叉，兩掌背斜對，右足前蹬之勢。而使頭、肩、肘、手、胯、膝、足等七個部位形成了北斗七星狀，又因其步法（坐虛步）形如騎鯨，故取此名。

第一動　右掌前掤

左腳尖外擺，身體重心移至左腿，右腳向右前方橫開半步，左腿屈膝前弓成弓步；同時，右掌翻掌心朝上，右掌從右向左畫弧至左膝前上方，掌心向外；目視左前下方。（圖223）

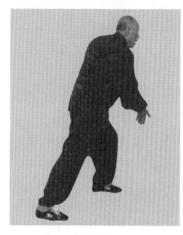

圖 223

圖 224

常見錯誤：

右腳未橫開半步。

糾正辦法：

右腳向外橫開半步。

勁意法訣：

全身放鬆，右掌心向外凸，右掌下拓勁便產生。

防衛作用：

當對方出右腳橫踢我左腿時，我左手橫撥，右掌從下向上推按對方的右膝關節。

第二動　兩掌上掤

右腳向前邁出一步，腳跟著地，腳尖翹起；同時，兩手腕上提，於面前交叉，目視前方。（圖224）

常見錯誤：

坐不穩，上體搖擺。

糾正辦法：

兩掌與右腳合，則周身成一家。

勁意法訣：

意想前腳尖向手腕交叉點回勾，則產生架撐勁。

防衛作用：

當對方出右拳擊我面部時，我以兩手交叉架住來拳，然後，實施下一步打擊。

第三十一式　退步跨虎（二動）

歌訣：

> 退步跨虎騰挪閃，
> 勾住敵腿巧拉牽。
> 左腳蹬彼血海穴，
> 一發敵人面朝天。

命名釋義：

此式動作，右腳向後撤退一大步，右腿屈膝向下坐身；然後，收左腳向右腳靠攏，腳尖虛點地面，兩腿形成跨虛步，兩臂前後分展。術語特指跨虎式，又名跨虎坐。故取此名。

第一動　撤步按掌

右腳向後撤一大步，腳尖點地，雙手向前直伸（圖225）。然後，向下按掌，兩掌至左膝前相合（圖226）。雙掌向右擺至右膝前，重心移至右腿，右腿屈膝向下蹲

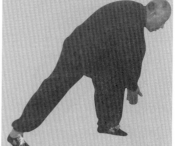

圖 225

圖 226

坐，左腿在後舒伸，左腳尖翹
起；目視前方。（圖227）

常見錯誤：

右腳跟過早落地。

糾正辦法：

右腳僅以腳尖虛點地面。

勁意法訣：

尾骶骨對正右腳後跟，則
手指尖自然產生向前的戳勁。

防衛作用：

當對方用腳踢我右腿時，
我迅速後撤右腿，同時，兩手
向前直伸，以指尖戳點對方的
眼珠。

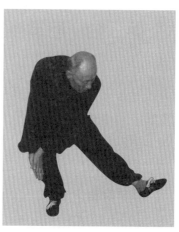

圖 227

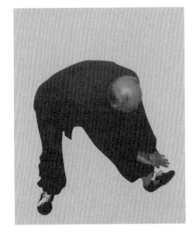

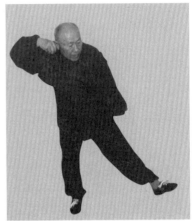

圖 228　　　　　　　圖 229

第二動　前掌後鉤

　　兩掌向左腳踝處伸出（圖 228），兩掌同時變勾，左手往身後勾，右手往右耳旁勾提（圖 229）。然後，右勾變掌向前伸出，拇指尖朝天；同時，收左腳向右腳靠近，腳尖虛點地面，身體微向左轉；目視左前方。（圖 230、圖 231）

常見錯誤：

左手勾太低，不適用。

糾正辦法：

左肩放鬆，左手勾儘量往上勾至與左肩平為度。

勁意法訣：

意想右掌心與左腳心相合，則左手產生勾勁。

防衛作用：

當對方用腳踢我下盤時，我以兩掌向下撥格，若對方

圖 230

圖 231

再次踢我左膝，我則將雙掌變勾手，用手勾掛對方的腳
踝，使其踢擊落空。

第三十二式　回身撲面(二動)

181

歌訣：

> 右手橫掃復回捋，
> 轉身上步迎面撲。
> 若問勁力源何在，
> 要令全憑後腿繃。

命名釋義：

此式係指身體由前向後回轉之後，再發掌撲蓋敵人面
部之意，故取此名。

圖 232 　　　　　　　　　　圖 233

第一動　右掌右伸

右掌翻掌心朝下並向右橫掃 90°，然後，向下弧形回收於腹前，目視右方。（圖 232、圖 233）

常見錯誤：

中衝不點氣衝，內氣不合，享受不到太極拳的愉悅。

糾正辦法：

右手中指尖點於氣衝穴，則感覺內氣舒暢。

勁意法訣：

眼神先走，手追眼神，神走意追。

防衛作用：

當對方出右拳擊我右肋時，我則以右手指尖橫掃對方的眼睛，使對方既打不著我，又難於收拳。

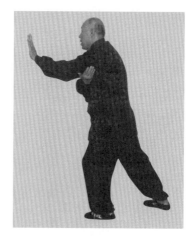

圖 234　　　　　　　　　　　圖 235

第二動　左掌前按

　　右掌翻掌心朝上，隨將手背向前撇去，以帶動左腳越過右腳向右前方邁出一步，左掌翻掌心立於面前，右掌翻掌心朝上置於左肘下方；目視右前方（圖 234）。左腿屈膝前弓，右腿在後伸直成弓步；同時左掌向前推出，掌心向外，右掌置於左腋下方；目視前方。（圖 235）

常見錯誤：

右掌不在左肘尖下。

糾正辦法：

右掌虛捧於左肘尖下方。

勁意法訣：

意在後腿繃直，則手上產生發勁。

防衛作用：

右手拿住對方右手腕，左掌撲其面部，後腿一蹬則將

對方發出。

第三十三式　轉腳擺蓮（四動）

歌訣：

右後轉身一百八，

抽身長手撂鋤刀。

右腿向左橫抬起，

鬆腰坐胯雙拍腳。

命名釋義：

此式動作係指左腳以腳跟為軸，腳尖內扣180°，稱為
「轉腳」。而右腿做外擺腿，形如風擺荷蓮狀，故取此名。

第一動　左掌右將

右腳尖外擺，左腳尖內
扣，身體向右扭轉180°，手
型不變；目視前方。（圖
236）

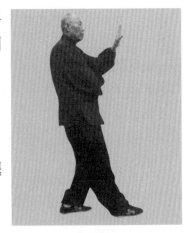

常見錯誤：

重心不穩。

糾正辦法：

只管左手追眼神，不管腿
腳，重心就不會變了。

勁意法訣：

眼神先走，手追眼神，神

圖236

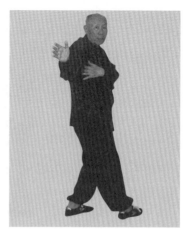

圖 237　　　　　　　圖 238

走意追，氣催則勁到。

防衛作用：

　　當對方從背後以右手抓我右肩時，我向右後扭轉180°，隨用左手按於對方之手背上，不讓他跑掉，為下一動發招創造有利條件。

第二動　雙掌沉採

　　鬆腰沉胯，往下坐身，右掌先向上，伸至極點後，隨向右側擺平，左掌移到右肩前；目視右方。（圖237、圖238）

常見錯誤：

動作不到位。

糾正辦法：

認真操作。

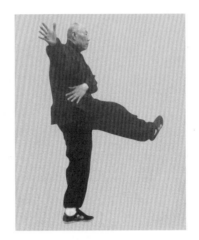

<div align="center">圖 239</div>

勁意法訣：

意想兩腿外側之陽蹻脈，則手臂產生勁力。

防衛作用：

當對方從我右側以擺拳攻擊我胸部時，我右臂上舉，格擋來拳，隨後向左側平掃對方面部。

第三動　右腳抬起

左手下落於右腹前，右腳向左側抬起。目視前方。（圖 239）

常見錯誤：

送胯過多，所踢之腿過分向前。

糾正辦法：

含胸，腳尖回勾。

勁意法訣：

意想睪丸向上抽提，則提腳感覺自然。

<div style="text-align:center">圖 240　　　　　　　　圖 241</div>

防衛作用：

此動為外擺腿，專擺擊對方腰部。

第四動　右腳外擺

　　右腳向右側外擺。雙手相繼拍擊右腳面（圖 240），右腳落於右前下方，腳跟著地，腳尖翹起雙手向左側外擺，左手置於左上方，掌心向下，右手置於左胸前，掌心向內，目視左後方。（圖 241）

常見錯誤：

專聽拍腳響聲，忽視技擊作用。

糾正辦法：

按規範操作。

勁意法訣：

意想右側睪丸飛揚，則外擺腿自然來勁。

防衛作用：

當對方從右側向我撲來，我以右腳向外擺擊對方腹部或腰部。

第三十四式　彎弓射虎（四動）

歌訣：

> 彎弓射虎左右攻，
> 先行挒採後發拳。
> 上拳須與頭頂平，
> 拳頭繞弧找後腳。

命名釋義：

此式為象形動作，其動作由兩手握拳和伏身作勢，形如獵人騎馬，拉弓射獵之勢。故取此名。

第一動　兩掌回挒

右腳落平，右腿屈膝前弓，左腿在後伸直成弓步；同時，兩掌從左後上方往下，經身前繞到右膝前；目視前下方（圖242），身體右轉，雙手變拳向左後上方橫擺，兩拳眼相對，高與目平；目視右拳。（圖243）

常見錯誤：

雙拳並舉時往後坐身。

糾正辦法：

舉拳時身體重心仍在右腿。

圖 242

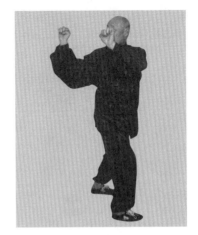

圖 243

勁意法訣：

意想右腳內側之公孫穴，
則產生回捋勁。

防衛作用：

當對方出右拳擊我胸部
時，我雙手握拳向右橫擺，格
開來拳。

第二動　兩拳俱發

身體左轉右拳向左橫擊，
高與頭平，左拳向左下方撥
格，置於小腹前，兩拳上下相對；目視前方。（圖244）

常見錯誤：

右拳太低。

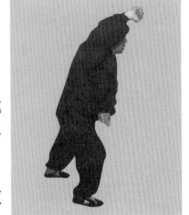

圖 244

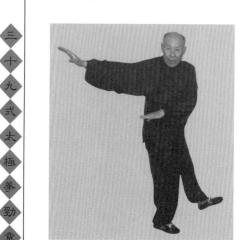

圖 245　　　　　　　　圖 246

糾正辦法：

右拳高與頭頂平。

勁意法訣：

意想左拳回抽，則右拳產生發射勁。

防衛作用：

當對方出右拳擊我胸部時，我以右拳向外撥格，左拳擺擊對方頭部。

第三動　兩掌回捋

兩手開拳變掌向右後方掄擺；同時，左腳向前邁出一步，腳跟著地，腳尖翹起（圖 245）。左腳落平，左腿屈膝前弓，右腿在後伸直成弓步；同時，雙掌從右後向左橫捋，經身前繞至左膝上方，雙手置於左膝上方（圖246）。身體向左扭轉；同時，雙手握拳向左後上方橫擺；目視左前方。（圖 247）

圖 247　　　　　　　　　圖 248

常見錯誤：

兩肘尖外拐，右拳與肘尖不垂直。

糾正辦法：

兩前臂豎直，使右拳與肘尖成垂直狀。

勁意法訣：

意想左腳內側之公孫穴，則兩掌產生回捋勁。

防衛作用：

當對方出左拳向我胸部擊來時，我雙手握拳向左橫擺，從而格開對方來拳。

第四動　兩拳俱發

身體右轉，左拳向右橫擊，高與頭平，右拳向右下方撥格，並置於小腹前兩拳上下相對；目視前方。（圖248）

常見錯誤：

左拳太低。

糾正辦法：

左拳與頭頂平。

勁意法訣：

意想左拳回抽，則左拳產生發射勁。

防衛作用：

當對方出右拳擊我胸部時，我左拳向外撥格，左拳擺擊對方頭部。

第三十五式　卸步搬攔錘（四動）

歌訣：

> 卸步搬攔使錘法，
> 左搬右攔引化拿。
> 腳找拳來拳找腳，
> 三尖相照把拳發。

命名釋義：

此式即指在向後撤步的同時，以兩拳向左右撥移對方之來力，然後用左立掌攔阻來手，隨之以右拳進擊其肋、胸等部，故以此為名。

第一動　退步右搬

退身後坐，重心移至右腿，左腳跟著地，腳尖翹起；同時，左拳回收至右腕下方，使左右兩腕十字相交，上體

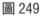

圖 249

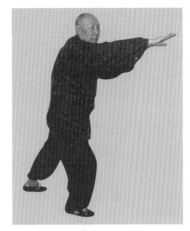

圖 250

略向右轉（圖 249）。上體向左轉，左腳後退一大步，右腿屈膝前弓成弓步；同時，雙手變掌向右前方伸出；目視右前方。（圖 250）

常見錯誤：

動作不到位。

糾正辦法：

按規範操作。

勁意法訣：

走內外三合，即肘找膝，肩找胯，手找腳，來回互找。則左搬右攔勁自產生。

防衛作用：

當對方向我撲來時，我向後退步，雙拳在胸前交叉防守，隨後雙掌前伸，點擊對方眼睛。

圖 251

圖 252

第二動　退步左搬

退身後坐，重心移至左腿，右腿變虛；同時，左右兩掌同時翻轉回收於左胸前，左手在上，右手在下，兩腕十字相交（圖 251）。上體略向左轉，右腳後退一大步成弓步；同時，兩手追眼神向左前方搬出。目視左前方。（圖 252）

第三動　左掌右攔

退身後坐，重心移至右腿，左腿變虛，左腳跟著地，腳尖翹起；同時，左掌從右往左後搬，繼而向右上攔至胸前，左前臂屈肘豎直，肘尖朝地，左手中指尖朝天，拇指尖遙對鼻尖，右手回抽至右肋間由掌變拳；目平視。（圖 253、圖 254）

常見錯誤：

左臂與右腿不合，未構成攔勁。

圖 253　　　　　　　圖 254

糾正辦法：

左臂內側與右腿內側相合。

勁意法訣：

意想右拳往右腳外踝骨後搬，則左掌產生右攔勁。

防衛作用：

當對方出右拳擊我胸部時，我則起左手以前臂內側粘住對方之前臂外側，我左手大指尖一找鼻尖，則可將對方攔向右側，使其落空而前傾。

第四動　右拳前伸

左腳落平，左腿屈膝前弓，右腿在後伸直成弓步；同時，右拳向左腳上方沖出，左手中指尖點於右腕內側；目視前方。（圖 255）

常見錯誤：

右拳與左腳不在一個立面上，勁散。

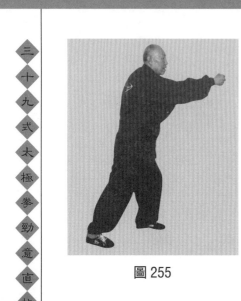

圖 255　　　　　　　　　圖 256

糾正辦法：

發拳時向前腳上方打去，拳腳相合，上下相隨。

勁意法訣：

鼻尖找前腳大趾尖，右拳打自己的前腳上方，然後，尾骶骨對正後腳跟，如此拳勁勢不可擋。

防衛作用：

當對方之右拳被我左掌搬開之後，隨出右拳擊其軟肋或胸部。

第三十六式　如封似閉（二動）

歌訣：

> 如封似閉是象形，
> 實際還是化打功。

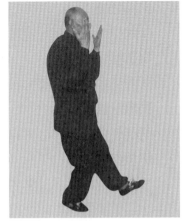

圖 257　　　　　　　　　　圖 258

引進落空合即出，
發放敵人不容情。

命名釋義：

此式係象形動作，兩臂交叉時形成斜十字狀，好像封
條一般，而兩掌前按動作，又像用手關門閉戶一樣。故取
此名。

分解動作：

第一動　兩掌分開

左掌向右伸至右臂外側，然後翻手心朝裏摸自己右肩
（圖 256）。退身後坐，重心移至右腿，左腿變虛，左腳
跟著地，腳尖翹起；同時，右臂收回，兩手腕交叉置於胸
前，右手在內左手在外，掌心均朝後（圖 257）。兩掌向
左右兩側分開，手腕橫紋與肩同高；目視前方。（圖
258）

常見錯誤：

兩掌偏低，又分得過寬。

糾正辦法：

兩腕橫紋與肩同高。

勁意法訣：

意想兩腳外踝骨之崑崙穴，則兩掌產生分掙勁。

防衛作用：

當對方以右手抓住我右拳時，我左手摸右肩，右肩躲左手，則可將對方掀起而前傾。

第二動　兩掌前按

左腳落平，左腿屈膝前弓，右腿在後伸直成弓步；同時，兩掌內旋使掌心翻轉朝前，手背與肩井前後對正，然後緩緩向前推按。目視前方。（圖259）

常見錯誤：

兩掌前按時，掌低於肩。

糾正辦法：

使兩掌之外勞宮與兩肩井穴成水平。

勁意法訣：

兩掌外勞宮對正肩井穴，意注肩井穴，兩掌前按勁產生。

防衛作用：

當對方兩掌向我前胸撲按，我則以左手伸到對方左臂

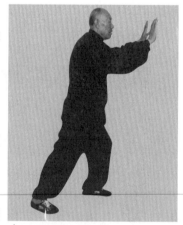

圖259

外側，然後，兩掌一分將來力化開，復翻掌向前按出，彼
必倒仰。

第三十七式　抱虎歸山（二動）

歌訣：

> 抱虎歸山是跌法，
> 兩臂分展橫向插。
> 右手一翻肘下沉，
> 管叫敵人仰面跌。

命名釋義：

此式係象形動作。指兩臂分開用橫勁轉體，並含有攜
物之勢。故取此名。

第一動　雙掌前伸

兩掌緩緩向前下方推按，
兩掌心朝下，含有前推之意。
目視前下方。（圖260）

勁意法訣：

鼻尖對正前腳大趾，意想
前腳大趾，則按勁產生。

第二動　兩掌橫分

左腳尖內扣，身體右轉；
然後，右掌向右橫分。兩掌心

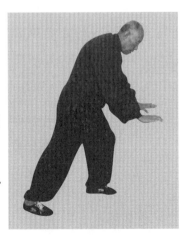

圖260

均朝下；目視右手。（圖261）

常見錯誤：

右手翻轉後，右肘不沉，右肩不鬆。

糾正辦法：

右手翻轉後一定要鬆肩沉肘。

勁意法訣：

意想兩腿外側，則右肘產生沉砸勁。

圖261

防衛作用：

當對方捋我右手時，我則順隨其勢，將右臂橫伸至對方腹前，同時偷右步邁到對方腿後鎖住，右手一翻，右肘一沉，則將對方掀翻而後仰倒地。

第三十八式　十字手(二動)

歌訣：

十字手法向上捧，
掀起敵人腳騰空。
兩腕交叉肘下沉，
壓砸敵人就地蹲。

命名釋義：

此式動作先以左右兩掌向上捧起，至頭頂前上方，而

圖262　　　　　　　　圖263

後兩腕十字交叉於胸前。故取此名。

第一動　兩掌上掤

右腿伸膝立直，左腳向右腳靠攏並齊；同時，兩掌翻掌心朝上，隨向前上方捧起，高過頭頂，直至兩腕成交叉狀；目視上方。（圖262、圖263）

常見錯誤：

左腳過早靠近右腳。

糾正辦法：

左腳要在兩腕相交叉時靠近右腳才對。

勁意法訣：

兩掌上捧時，意想右手找左腳，左手找右腳，則上捧勁產生。

防衛作用：

當對方從正面抓住我兩臂時，我意想右手找左腳，左

手找右腳，則可將對方打起至
雙腳離地。

第二動　兩肘下垂

　　鬆左腳踝、鬆左膝、鬆左
胯、鬆腰，身體漸向下蹲坐，
帶動兩肘向下沉墜，使之與兩
膝關節相呼應；目平視前方。
（圖264）

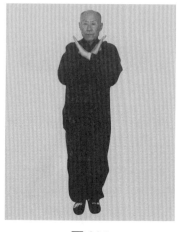

圖264

　　常見錯誤：

兩手腕未交叉則已鬆落。

　　糾正辦法：

兩腕交叉持續時間約兩秒鐘為好。

　　勁意法訣：

意想膝尖找肘尖，則肘尖產生下砸勁。

　　防衛作用：

當對方從正面摟抱我腰部，我以兩肘尖砸擊對方左右
兩肩。

第三十九式　收勢（二動）

　　歌訣：

收勢又名合太極，

靜心氣歸是唯一。

膝蓋肚皮互相找，

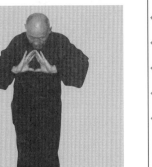

圖 265 　　　　　　　　　圖 266

203

收氣歸田萬事畢。

命名釋義：

收勢又名合太極或太極還原法。也就是運動結束，還回到原來運動開始之前的預備姿勢，即腳底虛實、陰陽不分的無極狀態。並且還要將因打拳而散開的氣收歸到丹田內。收勢要把心收回來，由動到靜，心情安定下。故名。

第一動　雙手下按

兩腕分開，掌心朝裏（圖 265），兩手拇指、食指、中指尖相對接，把食指尖收到鼻子尖底下，低頭看食指尖（圖 266），以無名指引導，緩緩向下輕按至小腹前；目視前方。（圖 267）

第二動　兩掌分落

兩手分落於身體兩側，然後，中指點按兩大腿外側，

圖 267

收腹鬆腰，提膝走步，以使氣歸丹田。走步不少於 10 步。
（圖 268～圖 271）

圖 268

圖 269

圖 270

圖 271

導引養生功

1 疏筋壯骨功＋VCD
定價350元

2 導引保健功＋VCD
定價350元

3 頤身九段錦＋VCD
定價350元

4 九九還童功＋VCD
定價350元

5 舒心平血功＋VCD
定價350元

6 益氣養肺功＋VCD
定價350元

7 養生太極扇＋VCD
定價350元

8 養生太極棒＋VCD
定價350元

9 導引養生形體詩韻＋VCD
定價350元

10 四十九式經絡動功＋VCD
定價350元

張廣德養生著作　每冊定價 350 元

全系列為彩色圖解附教學光碟

輕鬆學武術

1 二十四式太極拳＋VCD
定價250元

2 四十二式太極拳＋VCD
定價250元

3 八式十六式太極拳＋VCD
定價250元

4 三十二式太極劍＋VCD
定價250元

5 四十二式太極劍＋VCD
定價250元

6 二十八式木蘭拳＋VCD
定價250元

7 三十八式木蘭扇＋VCD
定價250元

8 四十八式木蘭劍＋VCD
定價250元

彩色圖解太極武術

1 太極功夫扇
定價220元

2 武當太極劍
定價220元

3 楊式太極劍
定價220元

4 楊式太極刀
定價220元

5 二十四式太極拳+VCD
定價350元

6 三十二式太極劍+VCD
定價350元

7 四十二式太極劍+VCD
定價350元

8 四十二式太極拳+VCD
定價350元

9 楊式十六式太極劍拳
定價350元

10 楊氏二十八式太極拳+VCD
定價350元

11 楊式太極拳四十式+VCD
定價350元

12 陳式太極拳五十六式+VCD
定價350元

13 吳式太極拳五十六式+VCD
定價350元

14 精簡陳式太極拳八式十六式
定價220元

15 精簡吳式太極拳架·推手三十六式
定價220元

16 夕陽美功夫扇
定價220元

17 綜合四十八式太極拳+VCD
定價350元

18 三十二式太極拳 四段
定價220元

19 楊式三十七式太極拳+VCD
定價350元

20 楊氏五十一式太極劍+VCD
定價350元

21 嫡傳楊家太極拳精練二十八式
定價220元

22 嫡傳楊家太極劍五十一式
定價220元

23 嫡傳楊家太極刀十三式
定價220元

國家圖書館出版品預行編目資料

三十九式太極拳勁意直指／張耀忠　著
——初版，——臺北市，大展，2009〔民98.11〕
面；21公分 ——（武術特輯；116）
ISBN　978－957－468－717－6（平裝）

1.太極拳
528.972　　　　　　　　　　　　　　　98016369

三十九式太極拳勁意直指

著　　者／張耀忠
責任編輯／孔令良
發 行 人／蔡森明
出 版 者／大展出版社有限公司
社　　址／台北市北投區（石牌）致遠一路2段12巷1號
電　　話／（02）28236031・28236033・28233123
傳　　眞／（02）28272069
郵政劃撥／01669551
網　　址／www.dah-jaan.com.tw
E－mail／service@dah-jaan.com.tw
登 記 證／局版臺業字第2171號
承 印 者／傳興印刷有限公司
裝　　訂／建鑫裝訂有限公司
排 版 者／弘益電腦排版有限公司
授 權 者／北京人民體育出版社
初版1刷／2009年（民98年）11月

定　價／220元

大展好書　好書大展
品嘗好書　冠群可期

大展好書　好書大展

品嘗好書　冠群可期